如何畫素描

如何畫素描

Parramón's Editorial Team 著

林佳靜 譯　　鄧成連 校訂

Cómo Dibujar by

Parramón's Editorial Team

©PARRAMÓN EDICIONES, S.A. Barcelona, España

World rights reserved

©SAN MIN BOOK CO., LTD. Taipei, Taiwan

目錄

圖1. （前二頁）複製
自德拉克洛瓦 (Eugène
Delacroix) 的粉彩畫
（見第22頁的圖47）。

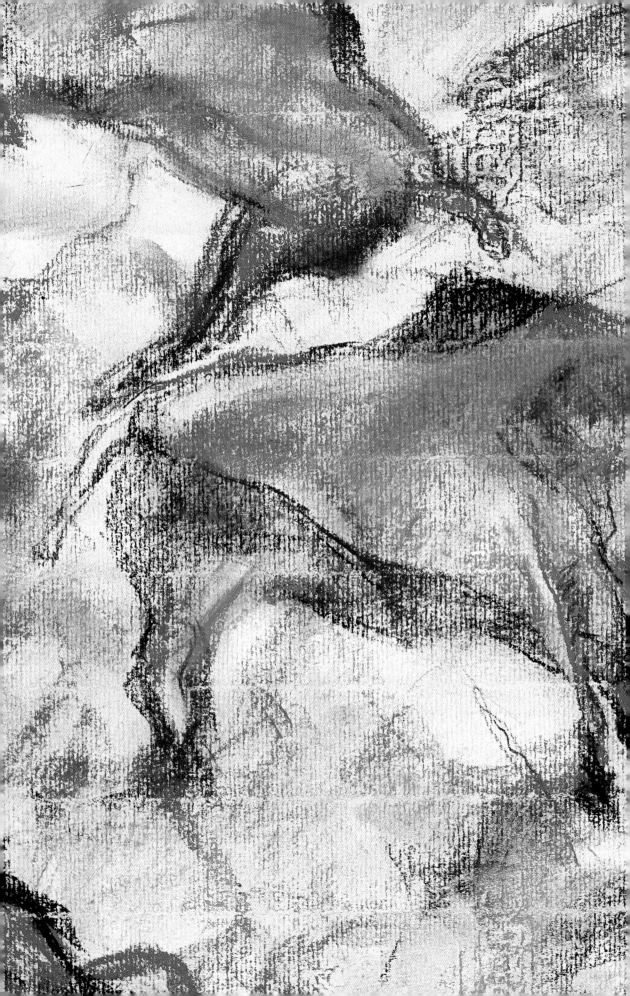

繪畫始於萬年前，當時舊石器時代的人們已開始在自己居住的洞穴牆壁上，描繪出馬、野牛及豬羊的模樣。幾千年後，古埃及工匠運用把圖案和繪圖畫在草紙及墳墓牆上的方式，將這些基本的藝術表現手法發揮得淋漓盡致。到了希臘時期出現了玻里諾托(Polygnoto)、菲狄亞斯(Phidias)和阿培里茲(Apelles)這些藝術家。繼之而起的羅馬人承襲了希臘原有風格。然而，繪畫藝術卻在中東、回教國度和遠東這些地區發展出迥然不同的獨特風格。

到了中世紀，藝術在西方歷經了一段停滯不前的時期，在幾百年的藝術史裡，只留下為數甚少的記錄。但到了文藝復興時期，情況便改觀了。套句瑞士歷史學家約伯·布卡德(Jacob Burckhardt)的話：「在探索世界的同時，人類發現了自我。」那些偉大的藝術家，如達文西(Leonardo da Vinci)、米開蘭基羅(Michelan-gelo)、拉斐爾(Raphael)、提香(Titian)、科雷吉歐(Correggio)、杜勒(Dürer)、卡拉契(Carracci)，革新了以往人類對自我的看法。之後，在十七世紀即出現了魯本斯(Rubens)、委拉斯蓋茲(Velázquez)、及林布蘭(Rembrandt)。在十八世紀和十九世紀的重點則是水彩畫的發展，如泰納(Turner)和洛可可(Rococo)畫派，然後是浪漫時期的新古典主義，寫實主義和印象派則緊接在後，一直到現代藝術發展出許多不同的派別。這就是我們在以下的章節裡將提供給你，對此令人著迷的繪畫歷史的一些簡短說明。

繪畫藝術史之簡介

史前時代

人類已知的藝術活動可溯源至兩萬年前，人類的祖先在居住的洞穴牆壁上，將水牛、野牛和馬描繪下來。這些壁畫似乎有某種神奇的祈福功能，人們希望藉由這樣的儀式能確保狩獵順利。這些動物的圖案以燧石雕鑿，刻於岩石上，使它們看起來栩栩如生，令人嘆為觀止。這些原始的藝術家用木炭加深他們作品的輪廓並上色，而且用動物的毛髮當作簡單的毛刷，並以動物的脂肪、血液或樹脂來使顏料凝固。

埃及

古埃及的藝術和當時整個社會信仰有密切的關係。法老一般被奉為神祇，只要和他的形象及其生活有關的事物，都會以他死後來生世界的觀點，適切的再造。這點足以解釋為什麼大量的埃及繪畫，會在其國內的墳墓中被發現。

圖2. （前頁）複製自阿爾塔米拉洞岩壁(Altamira)的繪畫。

圖3. 野牛圖案。地點在西班牙尚坦德(Santander)，阿爾塔拉洞。兩萬多年前，舊石器時代的人類將動物繪在自己居住的洞穴牆壁上，以安撫掌管狩獵及漁業的眾神。

圖4. 在鹿角上的野牛圖案。發現於曼德連(Madeleine)洞穴，目前收藏在法國聖日耳曼翁雷考古博物館中(Saint-Germaine-en-Laye Museum)中。

圖5. 《宴會》(Banquet)（局部）。發現於底比斯，耶胡蒂(Djehouti)之墓(1448–1422 B.C.)。柔和的線條與鮮豔的色彩是埃及壁畫的兩大特色。在圖案所表現的美感之中，同時帶有如同訴說故事般的清澈。

希臘羅馬時代

矣及繪畫裡，具有一種無比傲人的次序
或及變化多端的題材。在開始作圖前，
畫家會在石灰石或陶板上——通常被稱
為陶片畫(ostraka)——先設計草圖；而最
後完成的作品，則是用阿拉伯膠、蛋白、
及薄的莖纖維所製成的刷子，將顏料固
定在牆上。

希臘和羅馬

有一個流傳至今的古老傳說：一個西元
前五世紀希臘畫家叫宙瑟斯(Zeuxis)，他
的作品已達到爐火純青的境界，而足以
讓一隻鳥產生錯覺，將其畫裡的一串葡
萄啄下來吃。無論如何，裝飾在古希臘
的甕和碗上的繪畫，強調的是優美線條，
顯示出當時藝術的質感及偉大的原創
性。這樣的技巧在西元前四、五世紀時
更以表現出調和圓融的色調達到高峰；
此時就是我們熟知的古典時期。另外，
始於西元前六世紀的羅馬藝術則是希臘
藝術的再現。羅馬人的作品一直被保留
至今，例如壁畫、鑲嵌畫、陶器等等。
從中可看出羅馬人
從希臘人的作品中
得到相當多的靈感
和啟發。

圖6. 希臘的陪葬花瓶
（紀元前五世紀），即為
人所知的萊斯托陶器，
將人像繪於白色背景
中。私人收藏。

圖7. 此圖為圖6的局
部放大。比例正確的表
現，簡單的構圖，以及
古典希臘繪畫中調和的
線條，被視為達至高峰
的卓越藝術作品之基本
範例記錄下來。而這些
作品一直到今日，仍然
為藝術家們提供了一些
靈感與啟發。

圖8. 為圖9之局部。希
斯塔(cista)雕刻，為艾托
思根(Etruscan)藝術的
上乘之作之一，其準確
性與豐富的線條是受希
臘藝術的影響。對人物
的描繪則令人想起希臘
陶器上的裝飾。

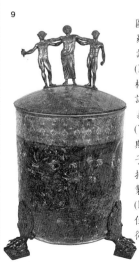

圖9. 《希斯塔·費可
羅尼》(Cista Ficoroni)。
諾維雅斯·普羅提斯
(Novius Plautius)根據阿
格諾次(Argonauts)的神
話所描繪而成，收藏於
義大利維拉朱利亞
(Villa Giulia)博物館。希
斯塔是一種圓柱狀的箱
子，下有腳，上有蓋，
把手則是以小的青銅像
製成（此圖是描寫酒神
(Dionysius)旁邊站著兩
位半人半獸(satyrs)的侍
從），而表面則是使用雕
刻刀所雕鑿而成。

東方及回教藝術

在七世紀之前，回教勢力的拓展已涵蓋了自西藏地區至非洲大西洋岸地區，所以部份回教藝術便溯源於回教擴展時期被征服的國家。雖然《可蘭經》裡明令禁止藝術上對生物的描繪，但敘利亞、波斯及蒙古仍創造出為數相當多與此有關的繪畫作品。這些作品展現出一種優雅的阿拉伯風味和華麗豐富的色彩。

在信奉佛教的印度，其壁畫藝術在中世紀時達到了巔峰，卻在十三世紀，因為插畫和纖細畫(miniatures)的興起，而逐漸沒落。纖細畫是在棕櫚葉上作畫。印度北方，居領導地位的回教徒則利用從波斯而來的紙作為纖細畫的畫材，這充份反映出其所受到波斯和蒙古藝術的影響。

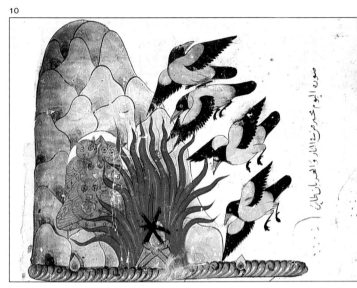

圖10. 《烏鴉對貓頭鷹放火》(Crows Setting Fire to Owls)，敘利亞，1325–1350 年，巴黎，國立圖書館。

圖 11. 葛飾北齋 (Katsushika Hokusai, 1760–1849)，《波濤：波濤中的富士山》(The Wave: Mount Fuji Seen between Waves)，維也納應用美術館。北齋是日本上一世紀著名的多產藝術家，同時是畫家、工匠和插畫家。他的素描形成了日本生活的萬象百科。其構圖的觀念對印象派畫家有很大的影響。

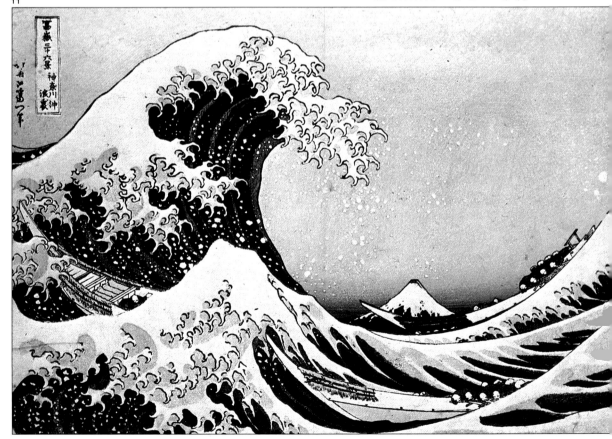

中世紀藝術

中世紀歐洲的文化並不像古代歐洲世界般充滿異教色彩，而是完全受基督教的教義和傳統所支配。中世紀藝術呈現的主題幾乎都圍繞在宗教話題上，因此，不僅沒有裸體畫，而且屬於感官方面的古典派都要避免。

中世紀藝術形態的來源有二：一方面是由於七、八世紀，查理曼王朝統治北歐期間，裝飾藝術的盛行。其中愛爾蘭的纖細畫家 (Irish miniaturists) 更是傑出；另一方面則是受到拜占庭 (Byzantine) 藝術的影響，它可說是十一、十二世紀羅馬式藝術發展的原動力。十二世紀末，哥德式藝術 (Gothic art) 的興起，預示著黑暗時代 (Dark Ages) 的結束，也將中世紀的所有藝術形態帶入精緻的高峰。

圖13. 作者不詳，《耶書亞之卷》(*Volume of Joshua*)，梵諦岡圖書館。一卷 (volume) 指的是捲在一木圓筒中的羊皮紙。這張圖描繪了耶書亞的一生，由一位九世紀拜占庭畫家，以鋼筆繪圖並用畫筆薄塗而成。

圖12. 作者不詳，《露西安娜之書》(*Book of Lucianus*)(九世紀)。這插圖是描繪聖者海吉紐斯 (Hyginius) 的版刻作品。

紙的發明

紙在西元105年由中國人首先發明。這項發明經由阿拉伯人帶入西方，並在中東、北非及歐洲建立造紙廠。直至十四世紀末，紙普遍地在藝術家之間被應用著。他們有時會將紙染上不同的顏色。十八世紀的英國人約翰·懷特曼 (John Whatman) 及十九世紀的法國人愛丁·坎森 (Étienne Canson) 在畫紙製作方面都作了重要革新。

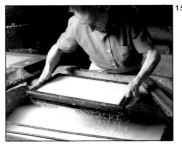
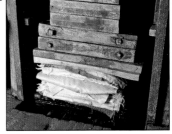

圖14和15. 手工造紙首先需要由水、膠狀物，及天然纖維所組合的糊狀物，再將篩子放入其中濾得足夠的組成物，才得以造出一張紙來（如圖14所示）。水份瀝去後，依次重疊並用毛氈保護好。然後緊壓這一疊的紙（如圖15所示）並掛著風乾。

十五世紀義大利文藝復興初期

十五世紀的義大利堪稱為藝術史上最豐沃且創造力最強的時期。帕度亞(Padua)、弗拉拉(Ferrara)、曼度亞(Mantua)、威尼斯、尤其是弗羅倫斯等義大利城市,皆為藝術活動鼎盛之地。顯貴家族競相招待像雕刻家唐那太羅(Donatello)或畫家法蘭契斯卡(Francesca)(他是新文藝復興風格的先鋒)等藝術家。而透視畫法經由建築師布魯那列許(Brunelleschi)以數理上的嚴謹特性廣為介紹,畢也洛是首先正式運用此方法並寫了一本書,書中教導他的同僚畫家如何應用他所提出的規則,也呼籲畫家們不應只做一位工匠,更要將自己的作品與科學和藝術融合,以期成為一位人文學者。

因此素描也成了一種必備的技法、一種表現其支配能力的示範,即畫家對他所使用的工具,不管是炭筆、鉛筆、水彩、色粉筆、金屬芯鉛筆(the metal pencil)等等,都能得心應手。

16

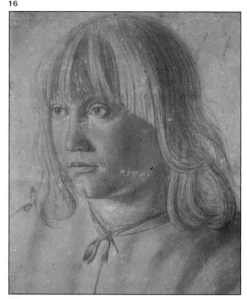

圖16. 安托內羅・梅西那(Antonello de Messina, 1430–1479),《年輕人的肖像》(*Portrait of a Young Man*),阿爾貝提那畫廊,維也納。以炭筆在深褐色紙上完成。他是義大利畫家中少數受到范艾克(van Eyck)喜好細部描繪影響的畫家。

17

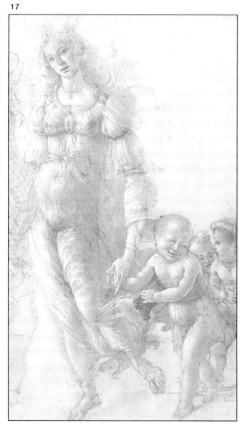

18

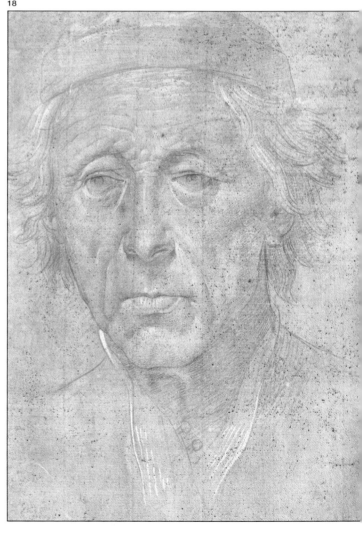

達文西

19

是到達文西 (1452–1519) 這個名字就會令人立即聯想到文藝復興。達文西是個相當典型的「通才」：他是位孜孜不倦的學者、作家、植物學家、幾何學家，同時也是發明家。對他來說，科學和藝術只是硬幣的兩面，這兩者皆為同一目標奮鬥：了解自然的奧秘。身為畫家，他擁有的作品不多，但都是佳作。在所有的藝術創作領域中，他引介了許多新的技巧，如明暗法 (chiaroscuro) 的發明、亮與暗的運用，而將西方藝術史帶進了一個新紀元。他的素描及筆記顯示出他對繪畫構圖的探索和一種異於常人地對技術上創新的狂熱，他不斷地嘗試所有當時使用的方法與技巧，配合使用材料，使作品展現出充沛的活力及令人嘆為觀止的精緻。

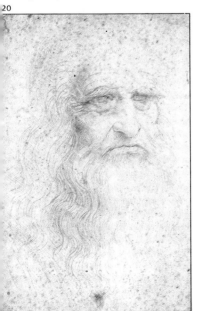

圖17. （前頁）桑德羅・波提且利(Sandro Botticelli, 1445–1510)，《杜撰的人物畫》《Allegoric Figure》，倫敦大英博物館。本畫以黑色粉筆描出輪廓，用深褐色墨水及深褐色水彩描繪，並以白色粉筆打亮；整幅畫在粉紅色的紙上完成。

20

圖18. （前頁）羅倫佐・克雷迪(Lorenzo de Credi, 1459–1527)，《一個男人的肖像》(Portrait of a Man)，巴黎羅浮宮。此畫以金屬芯鉛筆在淺黃色的紙上完成。

圖19. 達文西(1452–1519)，《聖母、聖嬰和聖安妮》(Madonna and Child with St. Anne)，倫敦國家藝廊。

圖20. 達文西，《自畫像》(Self Portrait)，杜林(Turin)皇家圖書館，赭紅色粉筆畫。

21

金屬芯鉛筆

這種筆的筆芯帶有銀或鉛的成份，可畫出黑色線條，與現在我們所用的鉛筆相似。

這種金屬芯鉛筆早已被古希臘人所熟知。而在文藝復興時期，其普遍被使用的原因之一，是因為畫紙的生產。此時畫家已能為畫紙染上不同的顏色。讀者可嘗試取一小段鉛或錫，將它削尖然後在紙上使用，最好是平坦、無凹凸折痕的紙，繪畫的方法如圖21所示。

米開蘭基羅

米開蘭基羅(1475-1564)，這位許多藝術家和學者認為是有史以來最偉大的雕刻家，在少年時代即頗負盛名，二十一歲時就完成了文藝復興時代最有名的作品之一：《聖殤圖》(Pietà)；此圖現置於羅馬的聖彼得大教堂。幾年後，他利用別的雕塑家不敢運用的素材——大理石來雕塑出他的作品《大衛》(David)。他也為聖彼得大教堂設計天頂。另外亦奉教宗朱力斯(Julius)二世之命，為梵諦岡之西斯汀(Sistine)禮拜堂的屋頂，完成了許多藝術史上最偉大的一系列壁畫。但他是很勉強地接受這次的委託，因為他從不認為自己是一位真正的畫家。米開蘭基羅十分醉心於人體結構，他甚至肢解人體以進行解剖學的研究，這種行徑在當時是被視為大不敬，且足以使他鋃鐺入獄。然而，也因為充份地掌握了解剖學知識，使得他能創作出多樣化的人體畫習作。在這些素描中，他使用強而有力的雕塑風格，大膽地塑造出肢體扭曲的線條；因此這些作品也成為後世畫家一再競相模仿學習的資源，且希望能與大師純熟的技巧並駕齊驅。

圖22. 米開蘭基羅，《比亞的女預言家習作》(Study for the Libyan Sybil)，紐約大都會博節。此為西斯汀禮拜的壁畫。此為米氏的多習作名畫之一，以紅色粉筆在乳黃色紙完成。

圖23. 米開蘭基羅，《裸男》(Male Nude)，巴黎羅浮宮，褐色鋼筆畫。米氏創作了無數一方面的習作，藉以他在人體剖析方面的像更完美。

22

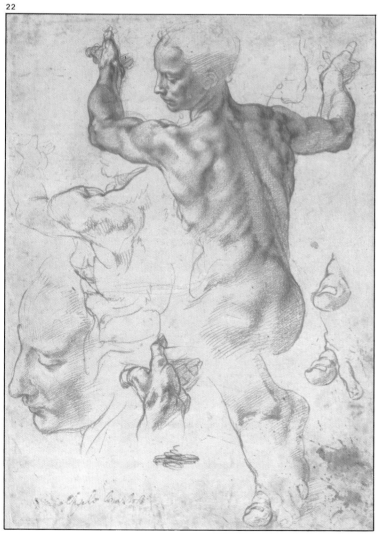

23

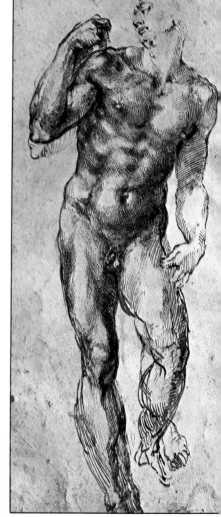

拉斐爾

圖24. 拉斐爾,《人物與甦醒之習作》(Study of a Figure for a Resurrection)(局部),牛津亞希莫里安博物館(Ashmolean Museum)。米開蘭基羅的影響雖明顯,但拉斐爾在形體的處理方式仍比較溫和。

圖25. 拉斐爾,《變貌中的手與頭之習作》(Study of Heads and Hands for the Transfiguration),牛津亞希莫里安博物館。這幅是展現拉氏在描繪和塑造人類頭部技巧的佳例。

拉斐羅·桑吉歐(Raffaelo Sanzio)或拉斐爾(1483–1520),一位烏爾比諾(Urbino)畫家的兒子,從小在畫家佩魯吉諾(Perugino)的工作坊中接受訓練。佩魯吉諾的風格細緻兼具均衡感,其影響反映在其金黃色調的表現,具遼闊感的風景畫和他早年作品中簡單質樸的特質之中。拉斐爾努力不懈的追求完美,使得他得以領悟前輩的風格並與之融合。從達文西那兒,他學得了暈塗(sfumato)——以一種由暗漸明的漸層色調界定形體的技巧,金字塔式構圖,以及對於人物形象和風景之間的寧靜關係。此後,米開蘭基羅在裸體畫方面所表現出的動態感

及威尼斯風繪畫(Venetian painting)中強烈對比的色調,也深深吸引著他。

拉斐爾二十五歲時,教宗朱力斯二世命他裝飾梵諦岡的住宅;一年後,因此,使得他的名聲攀昇甚至凌駕於米開蘭基羅之上。

他是個不倦的工匠,在他的畫裡,我們最能夠欣賞到那種生氣蓬勃和獨特創新的人像姿態,而絕不會落入誇張或拘謹的缺陷中。他的人像畫作品數量極為可觀,除了完美的技巧及和諧性外,拉斐爾特別傑出之處,在於他在描繪文藝復興的紳士和淑女時,都賦予人性化。

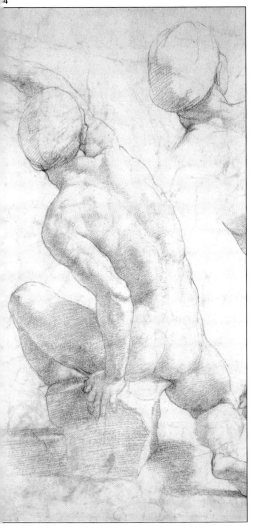

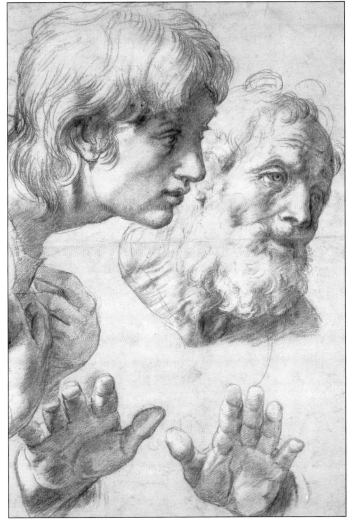

十六世紀義大利的藝術

十六世紀的頭十年見證了威尼斯的藝術新觀念之統一，這是一種有別於弗羅倫斯和羅馬畫家所要求的嚴格建構。一些畫家如吉奧喬尼（Giorgione，約1477-1511）和喬凡尼·貝里尼（Giovanni Bellini，約1430-1516），皆透過色彩對比運用和純色來完成作品。這樣的技法之所以能成為完美無瑕且擁有卓越的成果，皆因以下這三位大師：提香（約1488-1576）、丁多列托（Tintoretto，約1518-1594）和維洛內些（Veronese，1528-1588）。

他們三位都是出色的工匠，主要用炭筆、黑色粉筆（自木炭中提煉的顏料所製成）或義大利石（Italian stone）——即與現在所使用的炭鉛筆類似，但硬度更軟些——等等來作畫。由於他們是色彩畫家，所以他們畫中嚴謹的線條是以明暗對比形態的色塊來表現。

26

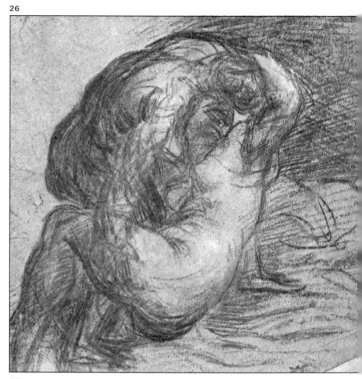

27

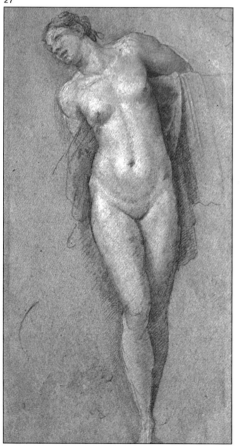

28

圖26. 提香，《宙斯與我》（*Jupiter and I*），費茲威廉博物館（Fitzwilliam Museum），劍橋。此畫中，提香並不尋求嚴謹的細節，而是在色面的結構中呈現和諧的整體。

圖 27. 謝巴斯提亞諾·比歐姆伯（Sebastiano del Piombo, 1486-1547），《站立的裸女》（*Standing Nude*），巴黎羅浮宮。以炭筆畫在藍紙上，以白色粉筆打亮。

圖 28. 安德利亞·沙托（Andrea delSarto, 1486-1530），《手的習作》（*Study of Hands*），烏菲茲美術館（Uffizi Gallery），弗羅倫斯，紅色粉筆畫。沙托與拉斐爾、米開蘭基羅同時代，是十六世紀弗羅倫斯最負盛名的畫家之一。此習作是為他最著名的壁畫之一而作《聖菲力普·貝尼濟的事蹟》（*Miracles of S. Filippo Benizzi*）。

歐洲的文藝復興

義大利的藝術發展很快地便超越國界，開始擴展至歐洲的其它地區。他國的畫家們緊緊追循著在義大利發生的每一件事，也有許多人至義國求學，如克爾阿那赫(Cranach, 1472–1553)、格林勒華特 (Grünewald，約1465–1528)、巴爾東 (Baldung，約1484–1545)，或是杜勒 1471–1528)，他們雖然發展出個人風格，但作品仍不免受到影響。而在這些人當中，最傑出的則是杜勒。他曾在紐倫堡 (Nuremburg) 經歷了一段辛勤的雕刻師學徒階段，在兩度拜訪義大利的過程中，他熟悉了威尼斯畫家的作品風格，也對人文主義有了深厚的興趣。

杜勒的作品結合了一種典型德國精細藝術的熱情，以及義大利繪畫中尋求幾何圖形和諧的手法。身為版畫藝術大師的同時，杜勒也是早期水彩畫的名家。

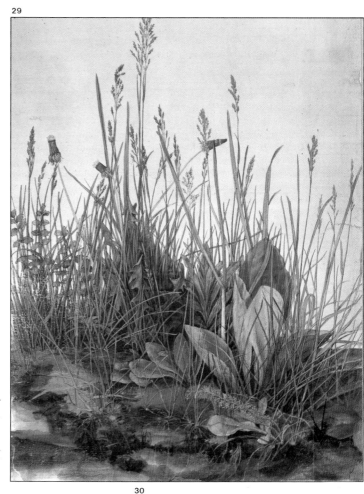

圖29. 杜勒，《草地》 The Great Clod (Grass))，阿爾貝提那畫廊，維也納。這是杜勒知名水彩畫之一。杜勒正可說是這類技法的先驅。

圖30. 杜勒，《啟示錄裡的四騎士》(The Four Horsemen of the Apocalypse) (局部)。這是由我們這位雕刻藝術的超級大師所創造之百幅畫的其中之一。

木刻畫(wood-cutting)

杜勒是位木刻畫及銅板雕刻的專家。木刻畫是在一塊厚木板上進行的,藝術家用雕刻刀或推刀將要作為留白的部分剔除,而用半圓鑿,使線條或需要裝飾的暗色部分,以浮雕來表現。等刻完的模樣浮現後,即在木板上塗墨水,然後將一張沾濕的紙覆於其上,用磨棒使紙壓在木頭上,則木板上的雕像便印在紙上了。蝕刻法(Etching)則是利用一塊金屬板,通常是銅板,上塗一層油漆防止酸滲透。蝕刻法以針勾勒出想印出的地方,然後將板子放進含氨的酸液中,則剛才被勾勒出的地方會被腐蝕掉,去除剩餘部分上的保護漆並為板子塗上墨水,墨水會進入板子上面因酸腐蝕而產生的紋溝,用手的力量將板子壓在紙上,一幅畫就出現了。

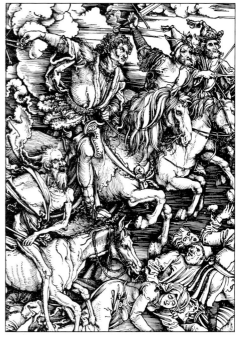

巴洛克時期：魯本斯、林布蘭、委拉斯蓋茲

到了十七世紀初期，義大利的藝術龍頭地位已失，雖然羅馬仍是藝術創作的重鎮，但一些城市，如比利時的安特衛普(Antwerp)、塞維爾(Seville)和阿姆斯特丹，都漸漸成為領導者；也就是因為這些城市才使得三位巴洛克藝術大師的工作坊安居立業。魯本斯(1577–1640)於安特衛普建立起工作坊，在那裡許多畫家都聽命於他，而且在他的監督下，創造出上百件作品，皆分布在歐洲絕大部份的宮廷中。魯本斯具有精湛的文化修養及高雅的氣質，是個「極其狂熱」的藝術品收藏家。同時他的藝術風格多變，從大型作品中的英雄式哀戚悲壯，到其肖像畫的溫柔細緻盡皆有之。

當魯本斯遍遊義大利，學習所有義國畫家的技藝時，林布蘭(1606–1669)將所有時光花在阿姆斯特丹的工作坊裡。在那裡他經歷了人生的甜酸苦辣，有名利雙收時，也有被遺忘和窮困潦倒的時候。林布蘭藝術中動人的戲劇化特質，充分

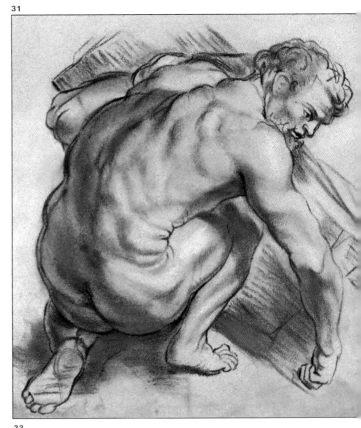

31

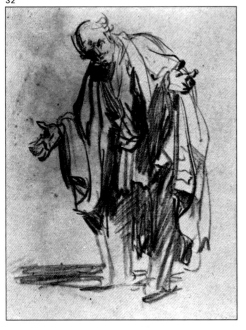

32

33

地運用了明暗的手法而表現在他充滿想像力和感官享受的作品中。

委拉斯蓋茲 (1599–1660) 原本在塞維爾接受繪畫訓練，很快地受召喚到馬德里，成為宮廷畫家。這都要歸因於他將自然主義表現得出神入化，並能效法魯本斯和威尼斯派的用色手法來豐富自己的作品。

圖31. 複製自魯本斯的作品：《抱著重物的裸男之習作》(Study of Nude Man with a Heavy Object)，巴黎羅浮宮。此畫是以暗赭色粉筆在乳黃色的背景上，用白色粉筆打亮。

圖32和33. （前頁）林布蘭，《作歡迎狀的老人》(*Old Man Making a Gesture of Welcome*)，德勒斯登 (Dresden) 的名家畫廊 (Gëmaldegalerie, Alter Meister)。《坐著的男孩》(*Boy, Seated*)，阿姆斯特丹林布蘭屋 (Het Rembrandthuis)。此二幅畫作表現出林布蘭作為一位工匠令人歎為觀止的技術。

圖34. 委拉斯蓋茲，《波吉亞主教的頭部畫像》(*Head of Cardinal Borgia*)，聖費爾南名皇家學院 (Real Academia de San Fernando)，馬德里，炭筆畫。這是委拉斯蓋茲現存的少數畫作之一。

圖35. 艾爾·葛雷柯，對米開蘭基羅的《白晝》(*Day*) 之習作，慕尼黑畫廊。以藍灰色紙為底的炭筆畫。雖對米開蘭基羅作品採批判的角度，葛雷柯仍將大師的名作描繪下來，米開蘭基羅的此幅作品是麥第奇 (Medici) 墓裡雕塑作品中的傑作之一。

圖36. 老彼得·布勒哲爾 (Pieter Bruegel the Elder, 1530–1569)，《夏季風光》(*Summer*)，漢堡藝術廳 (Kunsthalle)，鋼筆畫。布勒哲爾亦被稱為「布勒哲爾農夫」(Peasant Bruegel)，是位知名的風景畫家，同時也是當時荷蘭最偉大的工匠與諷刺文學家。

十八世紀

在十八世紀用紙繪畫有著長足的發展。在義大利，特別是在威尼斯，一些畫家如卡那雷托 (Canaletto, 1697–1768) 和瓜第 (Guardi, 1712–1793) 將他們以城市風景為主的景色畫 (vedutti)（皆為蝕刻或鋼筆畫）， 大部份賣給英國的遊客。正確地說，水彩在英國的發展，一部份就是源自這些風景畫，然後藉由泰納 (1775–1851) 這位水彩大師的引介，水彩才真正成為全國性的一種藝術形式。而同時期的法國則處於洛可可時期，繪畫技術由幾位畫家發展至極致。如福拉哥納爾 (Fragonard, 1732–1806)、布雪 (Boucher, 1703–1770) 和華鐸 (Watteau, 1684–1721)。當時被利用的最廣泛的一項技術是「三色粉彩畫」(dessin à trois crayons)，也就是在已染色的紙上利用炭筆、赭紅、白兩色的色粉筆作畫。粉彩畫亦經由一些肖像畫家之手，如卡里也拉 (Carriera) 和佩宏諾 (Perroneau)，而興盛起來。

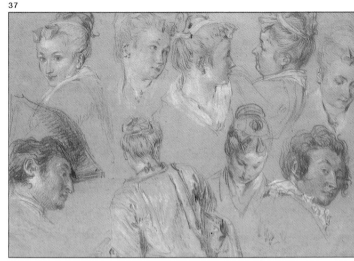

圖37. 華鐸，《五個頭部的習作》(Studies of Five Heads)，巴黎羅浮宮。此畫以黑色粉筆與赭紅色粉筆畫在乳黃色的紙上，以白色粉筆打光。這三種顏色的組合為流行於十七世紀法國的一種繪畫技巧，叫做「三色粉彩畫」。

圖38. 瓜第，《隨想，教堂的內門》(Caprice, Inner Portico of the Church)，科雷爾 (Correr) 博物館，威尼斯。瓜第以風景畫著名，其作品可說是威尼斯縮影，並以出售給那到威尼斯的英國遊客為主。

圖39. 左叔華·雷茲爵士 (Sir Joshua Reynolds, 1723–1792)，《一個頭部的習作》(Study of a Head)，泰畫廊 (Tate Gallery)，倫敦，炭鉛筆畫。雷諾為十七世紀英國最有名的肖像畫家，也是皇家學院的創建者及第一任院長。他善於流暢自如的描繪手法，正如此所示。

圖40. 亞歷山大·柯任斯 (Alexander Cozens, 1717–1786)，《一風景的構圖》(Composition for a Landscape)，倫敦大英博物館，印度墨水畫。

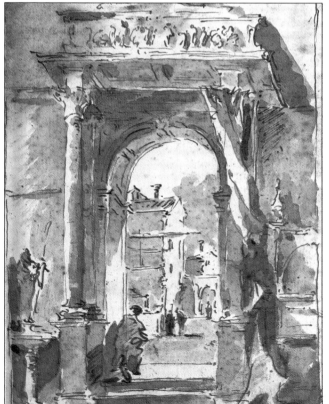

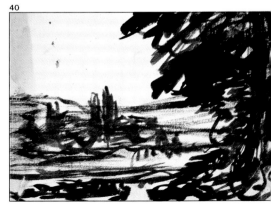

圖41. 泰納,《威尼斯:朱德卡之景,日出》*Venice: View of the Giudecca, Sunrise*),倫敦大英博物館。此畫完成於泰納旅行威尼斯期間,這時期通常被公認為泰納水彩創作最高峰的時期。

圖42. 皮耶・普律東Pierre Paul Prud'hon, 758-1823),《女性裸畫》(*Female Nude*),巴黎羅浮宮。此畫是以白色粉筆打光,以藍色畫紙為底稿的炭鉛筆畫。

圖43. 哥雅(Goya, 1746-1828),《戰禍;理性的存在與消失》(*The Disasters of War; With or Without Reason*),普拉多美術館(Prado),馬德里,蝕刻畫。

41

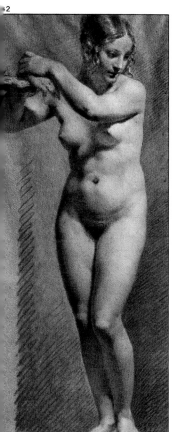

2

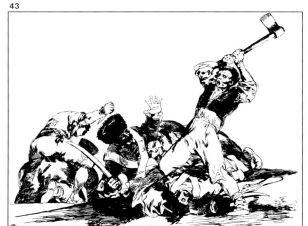

43

圖44. 安格爾(Jean-Auguste-Dominique Ingres, 1780-1867),《裸體油畫》(*Nude in Oil*),法國蒙托班(Montauban)安格爾博物館。安格爾為他的畫——《土耳其浴》(*The Turkish Bath*)——當中的一個人物所做的習作,此畫可說是學院派藝術與感官結合的例子。

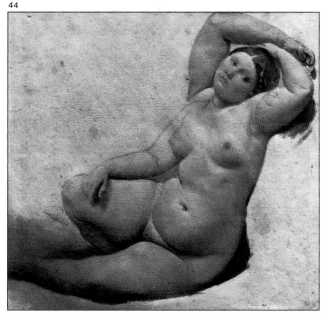

44

十九世紀

十九世紀初期的繪畫屬於浪漫和寫實派兩種。接下來,最重要的風格變成了描繪自然界種種變化的表達,此乃出自印象派畫家之手。到了本世紀末,印象派畫家已成為現代藝術發展背後的原動力。

圖45. 馬內 (Eduard Manet, 1832–1883),《伊莎貝爾・雷蒙尼爾》(*Isabelle Lemonier*),1880年,巴黎羅浮宮。此為速寫,目的是為了捕捉即時的印象。這是印象派的基本概念,也是馬內極力支持和維護的。

45

46

47

48

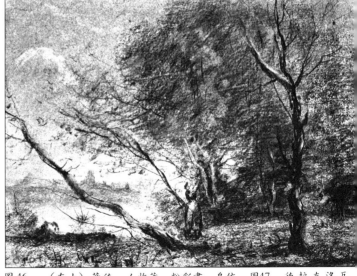

圖46. (左上)葉德瓦・烏依亞爾(Edouard Vuillard, 1868–1940),《自畫家公寓內看出去的文米爾廣場》(*Place Vingtmille Seen from the Artist's Apartment*),私人收藏,粉彩畫。烏依亞爾是運用混濁色方面的大師,此畫即是一佳例,可使欣賞者明瞭其主題重點如何相關的重要性。

圖47. 德拉克洛瓦(1798–1863),《莎單南佩爾之死的習作》(*Study for the Death of Sardanápale*),巴黎羅浮宮。

圖48. （前頁）柯洛 Jean-Baptiste-Camille Corot)，《風景畫》(Land-cape)，巴黎羅浮宮，走筆畫。
圖49. 莫內，《倫敦滑鐵盧大橋》(Waterloo Bridge, London)，巴黎羅浮宮，粉彩畫。
圖50和圖51. 梵谷，《聖馬利海的帆船》(Sailing Boats at Saintes-Maries)，古金漢博物館，紐約，竹管筆及印度墨水畫。竇加(Edgar Degas)，《擦頸項的女人》(Woman Drying Her Neck)，巴黎羅浮宮。在兩者的畫裡可看到各自獨特的素描風格：前者為螺旋或波浪狀，後者則是規則的直線。
圖52. 塞尚(Paul Cé-zanne)，《城堡庭院中的開心果樹》(Pistachio Tree in the Courtyard of the Cha-teau Noir)，巴黎羅浮宮，鉛筆與水彩混合畫。

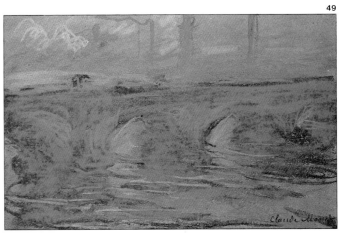

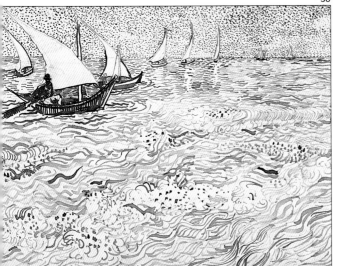

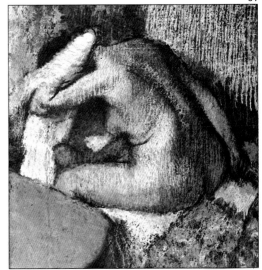

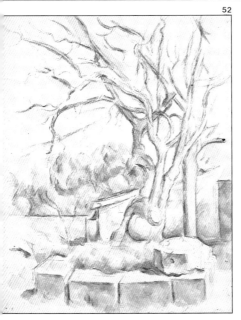

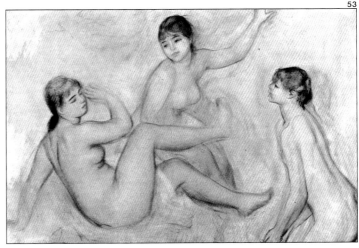

圖53. 雷諾瓦(Auguste Renoir)，《三女共浴圖》(Three Girls Bathing)，巴黎羅浮宮。以鉛筆和赭紅色粉筆完成，再以白色粉筆打光。

十九與二十世紀

由藝術表達的角度來看，十九世紀末和二十世紀初是一個緊張時期。素描中的自然主義畫風變得較少，而趨向於理智，亦綜合了各種方式及運用色彩，達到前所未有的驚人效果。一些畫家如土魯茲一羅特列克 (Toulouse-Lautrec, 1864–1901)、希勒(Schiele, 1890–1918)、馬諦斯(Matisse, 1869–1954)和格羅斯(Grosz, 1893–1959)，皆尋求以線條表現強度，以及形式與色彩表現上的革新。畢卡索(Picasso, 1881–1974)則是這項演進的代言人。他宣稱：「我不是看，而是主動探索。」 堪稱為後進畫家的楷模。他很喜歡的一句話：「要想功成名就，就得努力。」 十歲時，畢卡索就開始畫畫。十六歲時以《科學與慈悲》(Science and Charity)在馬德里博覽會上，贏得高度的矚目。在1900年，他年方十九，第一次前往巴黎，在那裡把所有的時間都投注在素描與繪畫上。

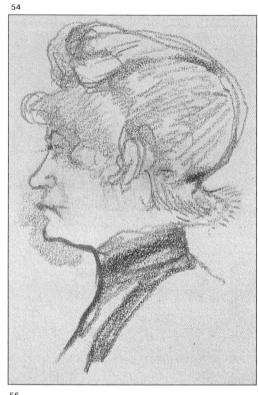

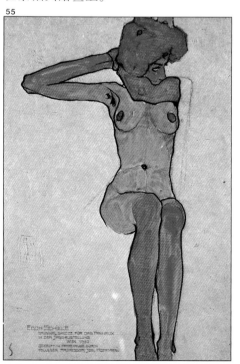

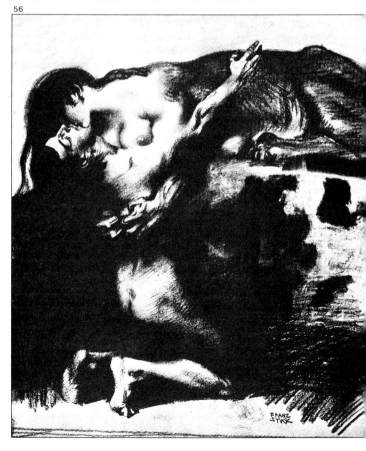

圖54. 土魯茲一羅特列克，《一妓女之畫像》(Portrait of a Prostitute)，私人收藏，法國阿爾比。

圖55. 希勒，《裸體畫》(Nude)，維也納藝術史博物館。這是一幅在人物姿態、風格、用色都相當有創意的畫。

圖56. 法蘭茲·史達克 (Franz von Stuck)，《斯芬克司之吻》(The Kiss of the Sphinx)，俄米塔希博物館，列寧格勒。我覺得這幅作品雖然表現出強而有力的力量和對比，甚至有近乎暴力的感覺，但在構思與技法上仍相當完美。

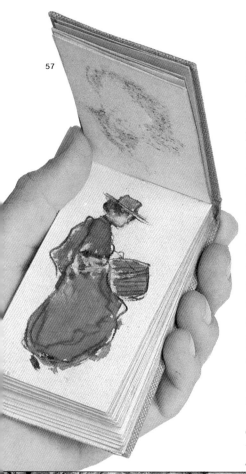

57

即使是出外散步，他都會在隨身攜帶的速寫本上畫上幾筆（見圖57）。一年後，他著名的「藍色時期」(blue period)開始；1904年開始了他的「粉紅色時期」(rose period)。而在1906年，也就是二十五歲時，他創造出立體派及完成第一件雕塑。1912年時則展開了拼貼畫的工作。他為薩替(Satie)、史塔拉溫斯基(Stravinski)、法雅(Falla)和米堯(Milhaud)的芭蕾舞劇畫背景，同時也為這些作曲家及圈內的詩人和畫家畫肖像（見圖59）。他的作品在巴黎、巴塞隆納、馬德里、倫敦、紐約、慕尼黑等地展覽。他的作品多屬象徵性，卻絕不會太抽象；但這些作品有著與眾不同的水準，原創性高，令人驚艷。畢卡索的作品在二十世紀可說是藝術演進上的一頁輝煌歷史。

圖57. 畢卡索，《持帽箱女子的側面像（服裝設計師的助手）》(Profile of a Woman with a Hatbox (Dressmaker's Assistant))，畢卡索博物館，巴塞隆納。此為畢卡索捐給博物館一本速寫本中的一幅粉彩畫。原圖為105×58公釐。

圖58. 畢卡索，《盒中女人》(Woman in the Box)，Charles Im Obersteg 收藏，日內瓦。畢卡索於1901年在巴黎完成此圖，它所表現出來的前衛風格遠超過當時，是現在我們在展覽中才會看到的新繪畫風格。另一件奇怪的事是，畢卡索在此畫的後面又畫了另一幅：《酒徒》(Absinthe Drinker)。

圖59. 畢卡索，《義哥爾‧史塔拉溫斯基》(Igor Stravinsky)，1917年，私人收藏，鋼筆畫。在這裡，我們看到畢卡索為這位偉大的音樂家兼友人描繪出令人讚賞的高雅氣質，且只運用最簡單原始的線條風格。

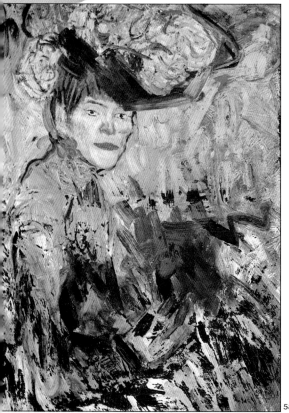

58

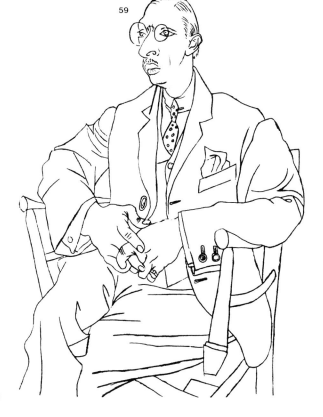

59

工欲善其事，必先「識」其器。在下筆之前，先看看可利用什麼來作畫：無論用什麼工具、材料、媒材或利用任何技法，得先將它們認清楚。或許你已知道鉛筆、畫筆、擦子和紙筆畫法，那你對蠟筆畫、無色的麥克筆和「三色粉彩畫」熟悉嗎？或許素描藝術中的材料、工具和技法沒什麼改變，但近幾年來素描和繪畫材料的製造者感到似乎有創新的必要；可能有一天，當你走進你家附近的店裡時，會發現一種知名廠商所製造的軟芯鉛筆，這種鉛筆不但可以當一般普通鉛筆來使用，而且它是水溶性的，可以被水稀釋，並利用畫筆塗繪在畫紙上。或者有一天，你可能又會發現法柏—卡斯泰爾牌(Faber-Castell)增加了20色，手工製木箱內的鐵盒裝色筆已由60色擴充至80色。再者你可能會學到如何用色鉛筆而得到「粉彩完成作品」的效果⋯⋯等等各種新的發現。而這些就是我們在這一章所要談的：素描裡的傳統手法與新一代的技法、材料和工具。

材料、工具及技法

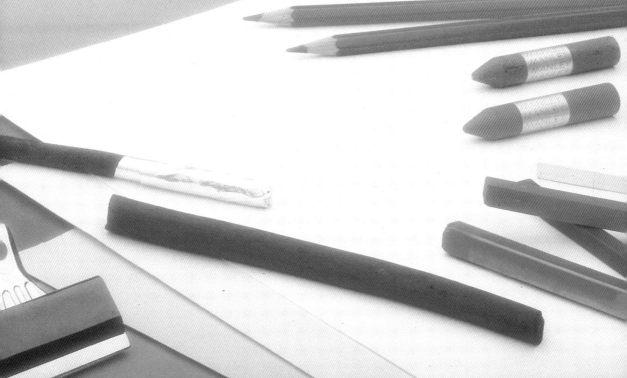

畫紙

理論上任何形式的畫紙，不管是白色、彩色，紙質細緻、粗糙，草稿紙或包裝紙，都能用來畫畫。當然，如果這張紙是專為素描而做，即使不是最好的品質，畫出來的效果還是比較好。

無論是純漿糊，或和木漿混合，還是再生紙等等，畫紙的品質基本上取決於製造時所採用的原料。紙的膠質也是關係品質的重要因素，因為紙的韌度就靠它了。不只品質，連用什麼紙會造成什麼樣的顆粒和效果也很重要。紙分細顆粒、中顆粒、粗顆粒紙三種。細顆粒和中顆粒紙可以應用在任何技法上，而粗顆粒紙則是特別用在淡彩 (wash) 和水彩畫上。你會注意到紙兩面的表面顆粒不同，但是因為紙的兩面都上膠，所以此時就無正反之分，只是畫家的選擇不同而已。好的畫紙從製造時壓印上去的浮水印便可得知。

60

61

62

63

65

圖60至63. 當作畫時需要用到水，而紙又不夠厚的時候，可先打濕並拉平這張紙以免產生皺摺。將紙放在水龍頭下或盤子裡用水打濕，然後將紙的邊緣用膠帶固定在你的畫板上，讓它風乾四、五個鐘頭就可以了。

圖64. 畫紙可以單張買，也可以整卷買。

64

6

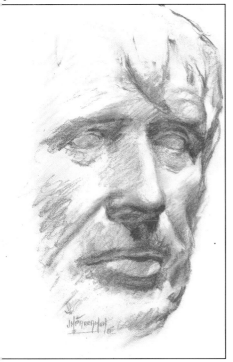

7

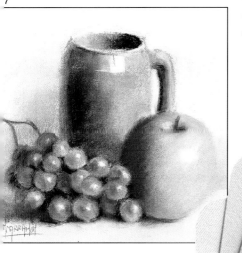

談到畫紙，坎森、阿奇斯、法布里亞諾、斯克勒、格倫巴契、懷特曼、瓜羅這些製造者都值得推薦（有一份詳盡的名單，請見本頁底）。 這些公司大部份都生產白色及彩色紙。坎森所生產的安格爾 (Ingres) 和米—田特 (Mi-Teintes)（見圖 68）為兩種用途廣、著名的彩色畫紙；它們是炭筆畫、色粉筆畫、粉彩畫、蠟筆畫及色鉛筆畫的理想選擇。

畫紙有非常多不同的尺寸，若是以一卷計算，則是2公尺長，10公尺寬；單張的則有50×65公分及70×100公分兩種。依照製造者所生產的眾多尺寸中，這些是在西班牙最常見的幾種。而在英國，舉個例子來說，有六種不同的尺寸，最小的是米泰得優質紙 (Mitad Imperial) 生產的，規格為38×60公分；最大的則名為安第瓜瑞歐 (Anticuario)，規格為79×135公分。

圖 65. 不同種類的畫紙——由上而下分別是細顆粒、中顆粒，以及粗顆粒的畫紙，可由鉛筆畫出的漸層中看出。而最後一張則是安格爾紙，用炭鉛筆畫出漸層。

圖66和67. 荷西・帕拉蒙的畫作。此二幅為以色紙為底，用赭紅色粉筆及色粉筆，並以白色粉筆打光的色粉筆畫。上面的那一幅是對塞內卡 (Seneca) 頭部的石膏像所畫的習作。

圖 68. 法國坎森・米—田特彩色畫紙樣本，適合作炭筆畫、色粉筆畫和粉彩畫。

68

優質畫紙廠牌	
阿奇斯(Arches)	法國
坎森(Canson)	法國
法布里亞諾(Fabriano)	義大利
格倫巴契(Grumbacher)	美國
RWS	美國
斯克勒(Schoeller)	德國
懷特曼(Whatman)	英國
瓜羅(Guarro)	西班牙

基本工具

素描是所有的造型藝術、創作藝術 (the sumptuary arts)、建築、裝潢及商業藝術等的根源。素描的媒材範圍從炭筆到水彩，其中包含了赭紅色粉筆、色鉛筆、粉彩筆、鋼筆及最基本的鉛筆。而紙的種類則從較劣質、中等到最好的品質，白色或各種顏色的紙都有。作畫時，畫紙可以用夾板或畫板固定，有沒有畫架都可以。

不要忘了只要一支鉛筆和一張放在平坦表面上的紙就可以開始畫畫了；至於其它的工具都只是為你的作品錦上添花罷了。

開始作畫前有幾點是我們要考慮的：首先，讓自己置身在一個使自己感到舒服的環境中，最好是坐著，除非我們選擇的物體複雜到讓我們必須站著畫。再來，替畫紙找個固定的地方，在畫室就找畫架，在山林或大海邊就固定在石頭上、樹幹殘株或任何相似的東西上。也記得那種可以同時支撐畫板及畫紙的特殊畫架是很有用的。而附摺疊顏料盒的畫架，主要是用來繪畫，但也可以作為在室外繪畫時，一個實用的輔助工具。

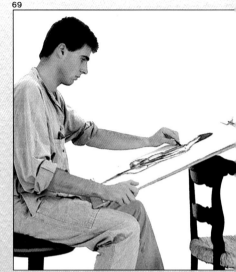

圖69. 素描的基本材料包括一個可攜帶和支撐畫紙中等大小的夾本簿，以及一、二個大型的金屬紙夾。你可以坐在椅子上畫，將夾本簿放在大腿上，或將它靠在另一張椅子的椅背上。

圖70. 在畫架前描繪時，你所坐的椅子要跟畫架有相當的距離，這樣你握著筆時，你的身體可以自由地靠近畫架，且伸直手臂時可以不用移動椅子。

圖71. 握筆三法：A的握法適合描繪輪廓或細節。若想同時畫較粗的基本線條、輪廓和整體素描，那B是不錯的握法；而C的握法則適合畫陰影與塗黑。

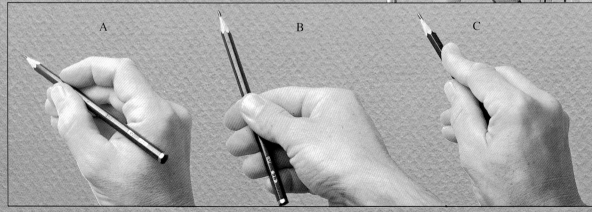

A　　　　B　　　　C

鉛筆、紙筆、橡皮擦

最常見的素描工具是以石墨或黑鉛製的筆，也就是所謂的鉛筆。石墨是1560年在英格蘭北部的昆布蘭礦區被發現的，一直到1640年才被帶入歐洲大陸。1792年，工程師兼化學家傑克·康特(Jacques Conté)使製造石墨鉛筆的方法更臻完美，它是以鉛混合黏土，並在外層包上杉木。自此，依他的方法製造出軟芯或硬度高的鉛筆，可供畫家們在紙上表現出濃淡程度不一的效果。

今日，製造者能提供更多一系列品質及濃淡程度不同的鉛筆：

1. 十九種濃淡程度不同（見圖75）的高品質鉛筆。它們有藝術素描用的 B 級（軟芯）、工程繪圖用的H級（硬芯），而濃淡程度不同的HB及F級則介於中間。

2. 在學校裡適合應用的鉛筆有四種不同的濃淡程度：1號相當於2B；2號相當於B；3號相當於H；4號相當於2H。1號與2號是最適合素描用。

要畫鉛筆素描，一個好的選擇應包括一支2號鉛筆供一般使用及描繪淡的陰影，2B、4B和8B鉛筆各一支則可用來畫深黑的速寫和草圖，及用以描繪素描中較暗的區域。

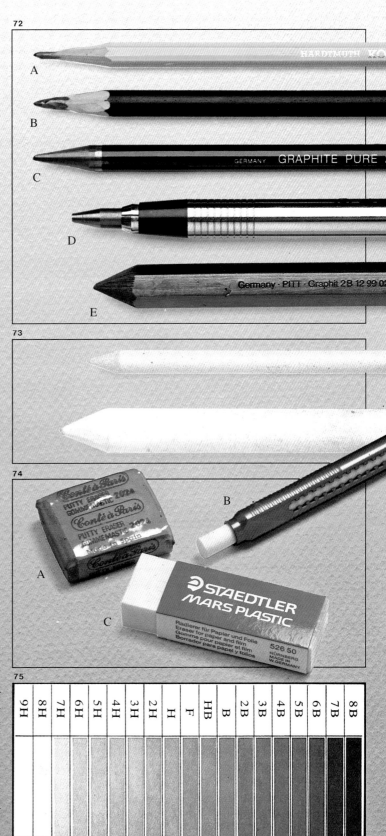

圖72. A是石墨鉛筆；B為水溶性石墨鉛筆；C是純石墨筆；D為軟芯，規格5公釐的工程用鉛筆；E為石墨條。

圖73. 兩種不同尺寸大小的紙筆。

圖74. 不同種類的橡皮擦：A為可揉式橡皮擦；B為工程用鉛筆上端的橡皮擦；C為結實的塑膠橡皮擦。

圖75. 十九種由軟（B級）到硬（H級）的高品質鉛筆所呈現出的漸層表。

鉛筆、紙筆、橡皮擦

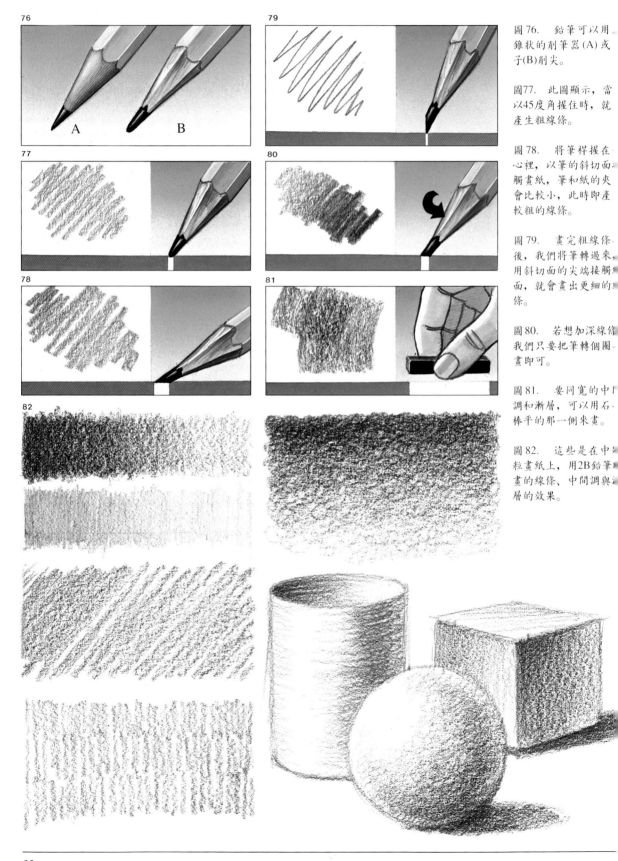

76

79

77

80

78

81

82

圖76. 鉛筆可以用錐狀的削筆器(A)或刀子(B)削尖。

圖77. 此圖顯示,當以45度角握住時,就產生粗線條。

圖78. 將筆桿握在手心裡,以筆的斜切面觸畫紙,筆和紙的夾角會比較小,此時即產生較粗的線條。

圖79. 畫完粗線條後,我們將筆轉過來用斜切面的尖端接觸畫面,就會畫出更細的線條。

圖80. 若想加深線條,我們只要把筆轉個圈來畫即可。

圖81. 要同寬的中間調和漸層,可以用石墨棒平的那一側來畫。

圖82. 這些是在中粒畫紙上,用2B鉛筆畫的線條、中間調與漸層的效果。

3

圖83和84. 大多數畫家
利用手指,甚至用手掌
來擦拭。

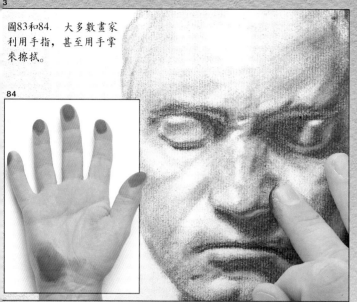

84

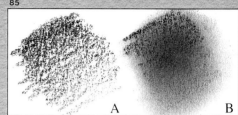

85

A　　　　　B

橡皮擦也是素描的基本工具,但非不得
已,應避免使用,因為過度使用會傷害
到畫紙的纖維。

橡皮擦有兩種基本型,硬的那種由塑膠
或橡膠製成,另一種則為軟性並具延展
性,材質近似於塑像用的黏土,可以揉
成各種形狀來塗擦特別的圖形。

然而,橡皮擦不只是用來擦去及訂正錯
誤,在描繪的過程中,它可以造成陰影
或亮光的效果。例如在人物肖像畫中,
它可用來加亮鼻子與下唇、額頭的部分。

　(從圖86與87可看出使用前與使用後的
差異:前者的貝多芬經紙筆擦過後是模
糊的;後者用可揉式橡皮擦「畫」過後,
則顯出臉部受光較亮及不受光較暗的部
份。)

紙筆對摹寫線條也有助益。紙筆是種兩
端由海綿質狀的紙所製成的工具,它可
用來塗擦或將鉛筆、炭鉛筆、炭筆、赭
紅色粉筆、色粉筆、粉彩筆等產生的線
條或區塊變得模糊。一位畫家的畫具裡
通常會有二、三種粗細不同的紙筆,每
一筆端都能使一幅畫裡的內容達到不同
的強度表現。

雖然紙筆是畫家其中一項有用的工具,
但事實上,多數畫家較常使用自己的手
指或偶爾使用手掌來混合他們作品上的
顏色(見圖84)。

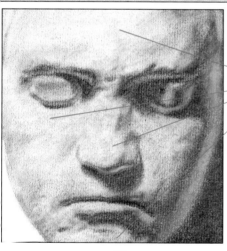

86

圖86.　紙筆通常用在
使不同色調之間的交接
處顯得柔和,如此鉛筆
或炭筆線的痕跡才看不
出來。

圖87.　使用橡皮擦最
有趣的地方之一即是在
已完成的作品中擦出亮
的部分。

87

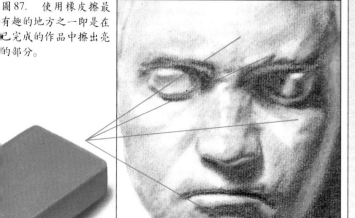

圖85. A是用鉛筆畫出　　上的油脂所造成的更暗
的漸層和中間調的效　　的效果。
果;B則是手指用力抹
擦在粗糙的紙上、手指

炭筆及其相關工具

炭筆素描是早已為人所知最古老的藝術表現方式之一。古希臘即利用碳化的柳枝、葡萄樹枝及胡桃樹枝做成炭筆，就像今日我們所使用的炭筆一樣。

炭筆及其相關工具被認為是畫油畫前，初步下筆時的理想素材，也適合摹寫人物、速寫。它是以條狀形式出售，長度從13到15公分不等，厚度則從5到15公釐。有些廠商會提供三種不同硬度的炭筆。

炭筆所衍生出的相關工具也很多。首先，有炭鉛筆（圖88），也叫炭精蠟筆 (Conté crayon)，它像炭條一樣，也有不同的硬度。

品牌	特軟	軟	適中	硬
康特	3B	2B	B	HB
法柏—卡斯泰爾 「比特」	無	軟	適中	硬
柯以努 「黑」	1與2號	3與4號	5號	6號
史黛特樂 「卡布尼」	4號	3號	2號	1號

另一種則是人工炭筆或經過壓縮的天然炭筆，偶爾以黏土鞏固，以加強色調的強度（圖88之1、3、4），並產生如同粉彩素描完成作品一樣的效果。

最後，還有粉末狀的炭，可見圖93。它是用來沾上手指或紙筆來塗擦用的，適合用在覆蓋大範圍的區域。

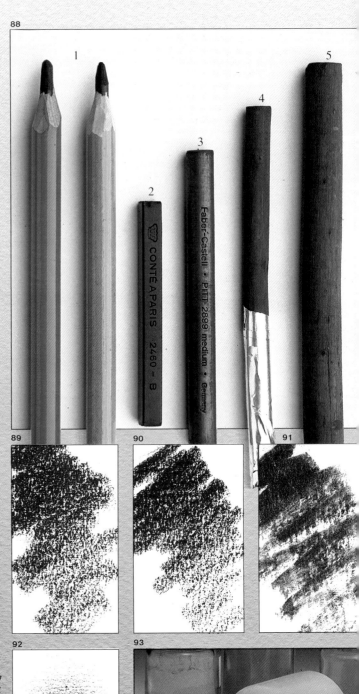

圖88. 可造成不同漸層的炭鉛筆：1是人工壓縮色粉筆一石膏而成；2和3是人工壓縮合成炭筆；4和5是兩種不同大小的碳化柳條、葡萄樹或是胡桃樹枝。

圖89至91. 在紙上的表現：圖89為炭鉛筆較精細的線條；圖90是炭筆較粗的線條；圖91則為壓縮炭條形成的厚重濃密的線條。

圖92和93. 畫家用炭粉造成的漸層色調，而不會留下線條的痕跡。粉末狀的色料，如赭紅色、綠色、藍色等等，也能被運用在赭紅色粉筆或色粉筆素描上。

基本技法

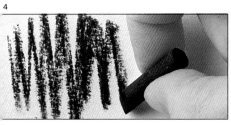

圖94. 就算炭筆尖端很快就被磨平，其邊緣仍常用來畫出相當細的線條。

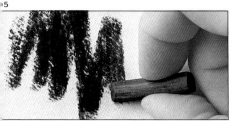

圖95. 將炭筆尖端磨成斜面，就可以畫出表現不同強度的粗線條。

圖96. 取一小段炭筆，用其側面即可繪出寬線條，使作品產生中間色或漸層的效果。

如果明確的線條及細節是構成一幅畫的重要因素，那炭筆可能就不是素描的最佳素材。但是，當畫需要亮光和陰影的效果，或在透過不同色調強度區域的並列來塑造人物時，它卻是很好用的工具。炭筆是種不太穩定的畫材，它很容易被可揉式橡皮擦或一小塊布給擦去，也很容易經由紙筆或手指造成中間色和漸層的效果。

炭筆的不穩定性，使它得塗上一層定色液，以確保完成的素描不會被弄髒且保永久，這點是很重要的。定色液是一種罐裝的噴霧劑，透過一根小軟管噴在紙上，等它乾了之後，會在紙上形成一層薄膜，具有保護素描的功能。

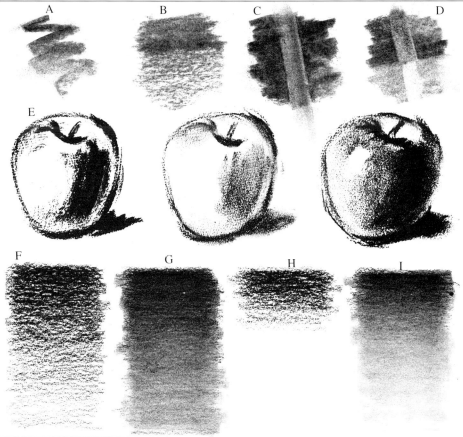

圖97. 炭筆是不太穩定的素材，如A容易以手指擦掉，或用力吹便可以造成如B的效果。像C則是以手指輕輕畫過使其色調強度減弱，或者像D以橡皮擦擦拭，會留下一道模糊的痕跡。但炭筆在繪畫方面是用途極廣的材料，它能提供相當廣泛的色調，如我們看到的蘋果所示(E)。炭鉛筆或是壓縮炭棒則較穩定，且比炭條有更多的繪圖功能。F是用炭鉛筆畫出的漸層效果，G則是經擦拭後，色澤加深而沒有漸層的效果。所以應該縮小漸層的範圍(H)，然後再用紙筆擦拭畫紙，效果如I所示。

赭紅色粉筆與色粉筆

白色粉筆是由石灰石有機原料提煉出來，再加上水及凝固物而製成。市面上出售的以棒狀或條狀居多。當然也有彩色粉筆：就純色而言，是完全以顏料做成的筆；中間色則是以顏料混合色粉筆而成。有些牌子的色粉筆為盒裝，其內多達二十四種顏色。除了黑、白兩色，法柏(Faber)也製造了一特別的系列，包括從土黃到深赭色共12色，和另一包含了六種灰色的特別系列。

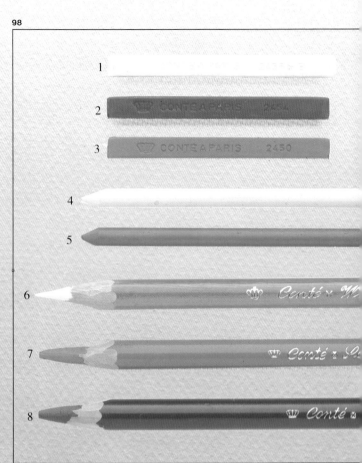

98

圖98. 由上至下分別為：白色粉筆、深褐色、赭紅色粉筆，以上皆為棒狀（1、2和3）；4和5為柯以努製白色和赭紅色條狀色粉筆；柯以努有一系列像這樣的彩色筆；而6、7、8分別為康特製鉛筆狀白色、赭紅色及深褐色粉筆。

圖99. 兩盒附畫素描用的鉛筆及炭筆的色粉筆與相關工具。此圖的最下面為一盒法柏特製土黃色到赭紅色的系列，而另一盒為特別選出的色彩系列。

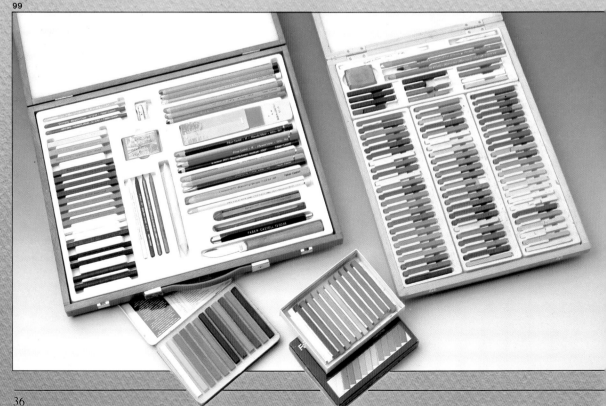

99

圖100至102. 鉛筆狀赭紅色粉筆能在小幅作品或需要細部繪圖的作品中，作更精確的描繪（如圖100）。赭紅色粉筆及深褐色粉筆是很美妙的顏色組合（如圖101），尤其是當同時運用在色紙並加上白色粉筆打出高亮度時，能造成最好的效果（如圖102）。

圖103和104. 米奎爾·費隆分別於乳黃色和灰色米─田特畫紙上示範三色粉彩畫的作品。

赭紅色粉筆是由鐵的氧化物、色粉筆末加上凝固物製成。其名來自本身帶有的紅色的特色。無論是白色粉筆、赭紅色、深褐色粉筆，或是其它色粉筆的基本色，如群青和橄欖綠，都是做成像鉛筆和5公分棒狀的樣子。

文藝復興時期的畫家所使用的最著名的方法，是在色紙上用赭紅色或深褐色或黑色炭筆素描，再以白色粉筆加強陰影及光亮區域。

魯本斯、尤當斯(Jordaens)和十七世紀的畫家，以及布雪、福拉哥納爾、華鐸和十八世紀畫家都常常使用這種方式。法國人稱之為三色粉彩畫。

筆、竹管筆與畫筆

印度墨是黑的。我們所購買的墨有固體（呈棒狀）也有液體狀的（瓶裝）。棒狀墨為水溶性，用在以畫筆為工具的薄塗素描上；液狀墨水可藉由畫筆或竹管筆、鵝毛筆管來使用。然而，墨也有不同的顏色。

派瑞製金屬尖筆是最常被使用在墨水素描的工具，其可套上一個木製的筆桿，而且筆尖可以替換。奧斯米羅伊德 (Osmiroid) 製的墨水筆比尖筆頭好用，因為它有一個墨水匣。

以貂毛或獴毛製成的3號至6號畫筆是最好的墨水畫筆。而比前二者較硬的牝豬毛製成的畫筆是值得推薦的一項創造擦拭效果的工具。若需要更柔軟薄塗用的畫筆則可使用日本的圭筆(Sumi-e brush)。

竹管筆(cane)如其名是個乾的棒子，一端削成斜面，有一個缺口，就如同一支金屬筆尖端。它所畫出來的線條厚度隨它的切面的寬窄而有所不同，但通常都蠻寬的。畫的時候，裝一點墨水在裡頭，然後擦在畫紙上，其所產生的中間色質感，是別的方式所做不出來的。

最後，如果想描出一些等粗的線條，你可以用針筆，這種筆不但有自動補充墨水的裝備，還可以更換筆頭。

圖105. 各種鋼筆墨水畫用具；由上至下分別為：竹管筆、牝豬毛製、貂毛製和鹿毛製的畫筆——鹿毛製畫筆是用於寫意畫的日本圭筆；針筆，派瑞製附筆桿的金屬筆尖、奧斯米羅伊德製墨水筆。

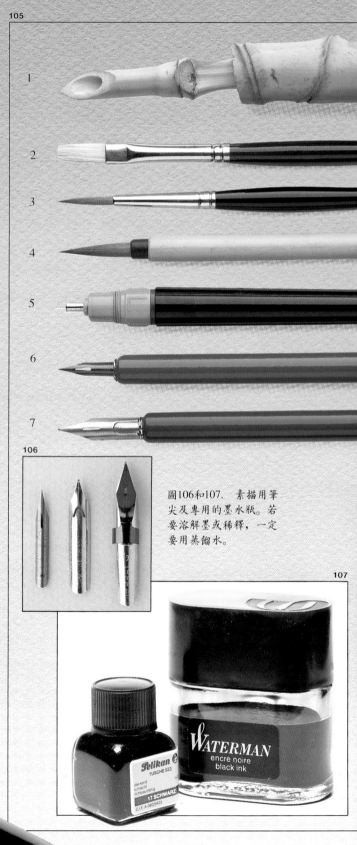

圖106和107. 素描用筆尖及專用的墨水瓶。若要溶解墨或稀釋，一定要用蒸餾水。

08

09

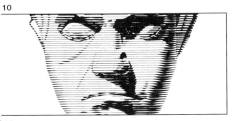

10

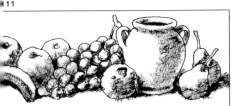

11

圖108和109. 如果要描出細或中等的線條，那手握筆的方式應放於正常握筆寫字的位置（圖108）；若想產生粗線條的印象，那手握筆的角度就要更大一點（圖109）。

圖110. 像此幅是先用鉛筆描圖，然後用Rotring牌子的針筆畫出同等粗細的平行線。另外依據陰影的程度用金屬筆尖來加厚線條。

圖111. 此圖先用金屬筆尖描輪廓，另外再用乾畫筆在細或中顆粒的紙上，繪出陰影的部份。

圖112. 米奎爾·費隆以墨水筆完成的裸體畫。

圖113和114. （左圖）我利用竹管筆及以蒸餾水稀釋的印度墨完成此素描。（右圖）這幅鋼筆素描是在一張粗顆粒的紙上，用印度墨與畫筆完成的。

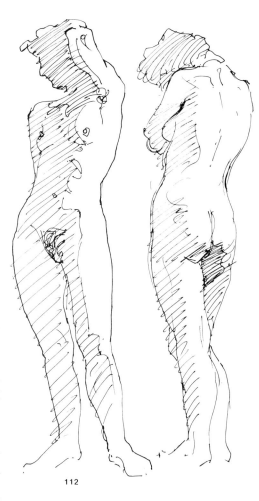

112

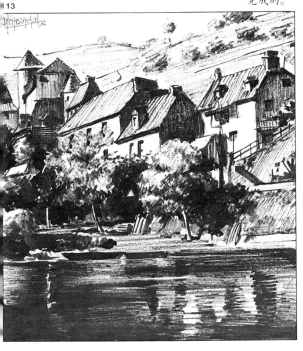

13

114

色鉛筆

你可能會感到驚訝，一些偉大的畫家如古斯塔夫・克林姆 (Gustav Klimt) 和大衛・霍克尼(David Hockney)的大作皆是以色鉛筆完成，但這是千真萬確的。色鉛筆能創造出用其他種類的畫具所繪之相同品質的畫作。對於初學者而言，色鉛筆是幫助初學素描者學習如何選色、組色、混色的理想工具。對初學者而言，這項技法並不像畫筆、竹管筆或調色刀使用時會感到奇怪，造成不知所措的情況，也不像一些如水彩、油畫那種較困難的技法，需要對於水、油和顏料的混合有某種程度的認識。譬如，使用水彩時，你就必須知道要多少紅色加上多少水用畫筆調和才會獲得粉紅色；或者是在畫油畫時，得注意土黃色的量和濃度，加上群青色及一些洋紅和白色，才能達到你想要的暖灰色。記住我的話，這真的一點都不誇張，因為這些問題在水彩、壓克力畫、粉彩、油畫上都會發生。但使用色鉛筆，那就不會囉!

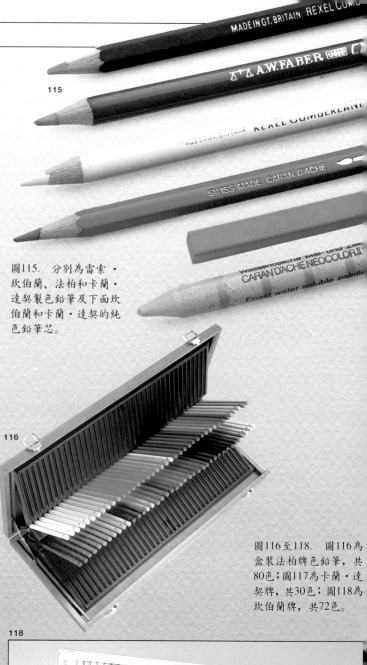

圖115. 分別為雷索・坎伯蘭、法柏和卡蘭・達契製色鉛筆及下面坎伯蘭和卡蘭・達契的純色鉛筆芯。

圖116至118. 圖116為盒裝法柏牌色鉛筆，共80色；圖117為卡蘭・達契牌，共30色；圖118為坎伯蘭牌，共72色。

19

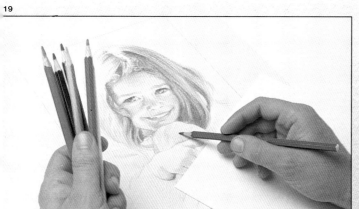

20

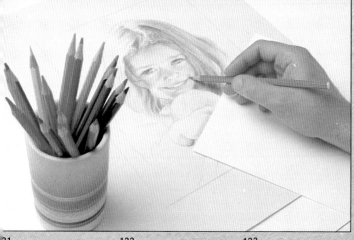

21 122 123

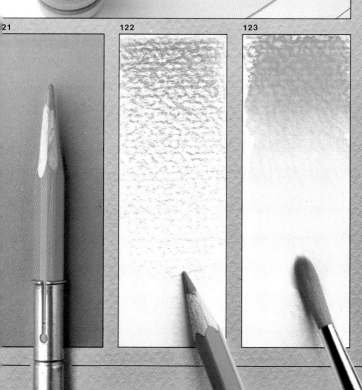

如果你想畫一株植物的葉子或是一棵帶著暗綠色的樹，只要選擇你要的顏色即可下筆。但你可能會發現，實際上你所看到的葉子，也帶點黃色的反光；好，你可以先輕輕地畫上一層暗綠，然後在上頭塗上土黃色，並逐步將這兩種顏色混和起來架構你要的色調。再來加一點綠色、土黃色、綠色多加一點、配上一點點藍色——從頭到尾，你都在「控制」著顏色及色調。這便是其中最大的不同點：

當你用色鉛筆繪圖時，選擇你要的顏色，由淺到深的加強顏色的濃度，如此一來你就能真正地控制顏色的運用。

沒有什麼深奧的理論或訣竅，事實便是當你運用色鉛筆作畫時，你必須有一盒30色、72色、甚至80色的色鉛筆，這些顏色當中，光是綠色就可能被分成暗綠、永固綠、翠綠、胡克綠等等十種以上不同的綠。在調水彩或油彩時，常常因為調不出你想要的綠而需重新再調一次；但用了色鉛筆你就不必再冒這種風險了，只要慢慢地、一點一滴的畫上每一筆，即只需運用一支鉛筆，一種你早就熟悉且揮灑自如的素材。

圖119和120. 在使用色鉛筆作畫時，另一隻手可握著同色系或你最常用的筆，或者將常用的筆放在筆筒中，擺在旁邊以方便取用。

圖121. 由於筆變得較短時很難正常地掌握，此時若以筆夾夾住，則可物盡其用。

圖122和123. 水溶性鉛筆的範例。左圖是在乾粗顆粒水彩用的畫紙上，以水溶性中間藍色鉛筆畫出的漸層。而右圖則是用溼畫筆塗在同一漸層使其稀釋的結果。

色鉛筆

圖124. 雖然色鉛筆有超過四十種以上不同色系任君選擇，而不用混色，但經由其透明性及重疊不同色彩仍然可以得到混合色。

圖125. 如果你在一小塊藍色上面塗上黃色，你就會得到一塊如圖A的淺綠色；但如果是在黃色上塗藍色，那就會得到如圖B較深、且靠近藍色的綠。

圖126和127. 以色鉛筆所畫的主題要先用適合此主題物的特別顏色，將草圖勾勒出來。不要用鉛筆，因為這會使你的顏色弄髒。

圖128和129. 用色鉛筆作畫的一項技巧是由少至多、由淺到深，並且要注意陰影和顏色的關係。

圖130和131. 依正常程序繪畫描繪的對象（如圖130），再用白色色鉛筆塗滿整幅畫（如圖131），就能達到近似粉彩畫的效果。

圖132和133. 在圖132中的色程表只用三種顏色：黃色，洋紅色和中間藍，即三原色。而圖133則有十二種不同的顏色，雖然差距很小，但感覺上較豐富。

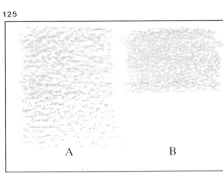

A B

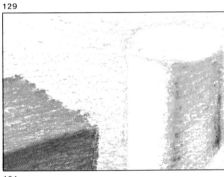

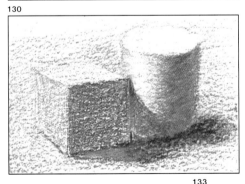

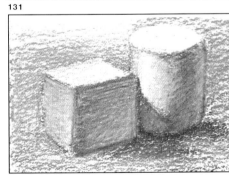

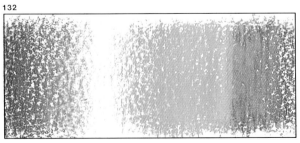

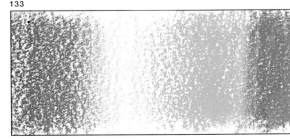

34

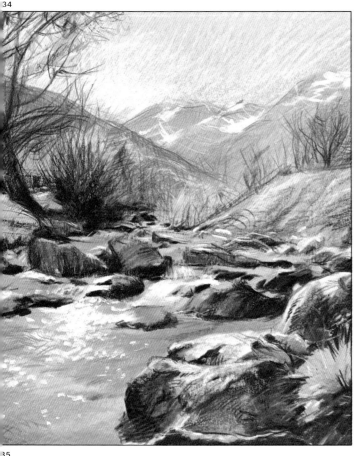

接下來看看色鉛筆的樣式、等級和品質。這些棒狀鉛筆都是在外表塗上蠟、油漆,並以木質物包住的各種色彩的顏料。學校最常用的是盒裝12色,而其它還有高品質的,像一盒有 12、24、36、40、60、72、80 色等不同的色彩。卡蘭‧達契 (Caran D'Ache) 則提供具有兩種濃淡系列的40色組合,普利斯馬羅一號 (the Prismalo I) 有普通硬度和普利斯馬羅二號軟芯筆。雷索‧坎伯蘭(Rexel Cumberland)則有72色,法柏一卡斯泰爾有60色和特選80色。大多數廠商現在都生產防水及水溶性兩種,而且筆芯用完可單獨更換、補充。第40頁上的圖115有坎伯蘭牌所提供的方型鉛條及卡蘭‧達契牌提供的圓柱狀鉛條。這些鉛筆並沒有外覆上木頭保護。

35

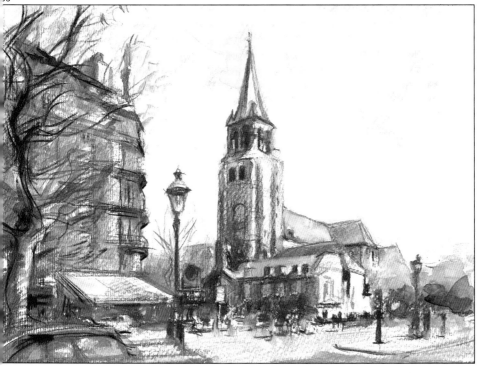

圖134和135. 兩則以色鉛筆為繪畫材料的範例。峻山景色是在灰色的坎森‧卡一田特畫紙上完成的,紙的灰色在幾處還隱約可見,而且與畫中的藍、綠色在此圖冷色系協調性上佔有決定性的影響。另一幅為《巴黎聖哲德曼德普瑞教堂》(The Church of St.-Germain-des-Prés, Paris),為水溶性鉛筆畫,注意此畫只有哪些地方使用渥畫筆。整體的效果是結合了色鉛筆表現出來的明顯線條,與在收尾時加上的水彩。

一項現代技法：麥克筆

麥克筆為本書介紹的所有素材及技法裡最新進的發明。它是六〇年代由日本設計出來，為一種內部以棉質作為吸收貯存墨水的「氈頭筆」。筆尖以多孔的聚酯製成，墨水則經由無數的小孔到達筆尖。墨水由色料以及一種類似酒精的二甲苯溶液製成。（也有一些以水為主要成份的麥克筆，不含二甲苯，適合孩童使用。）麥克筆有三種寬細不同的筆尖可用：第一種是用來在短時間內可覆蓋大片顏色區域的寬筆尖；第二種是用來描繪細部的中寬筆尖；第三種則是用來描繪輪廓及作為畫鋼筆畫型式素描的細筆尖。

麥克筆有五種品牌，其中有兩種較為出名的是拉托塞特(Letraset)製的「美國潘騰」(Pantone)，共有二百零三種顏色屬於寬筆尖及二百二十三種顏色屬於細筆尖；另外則是英格蘭神奇麥克筆(the English Magic Markers)，有一百二十三種顏色。

麥克筆也有專用的畫紙如「麥克紙」或「毛氈(feutre)紙」，如果你找不到任何像上述非常光滑的紙可用，那布里斯托紙板(Bristol card)也可以，但庫許(Couché)紙就不適用了。

新的麥克筆，墨水流動順暢，可以輕易地畫出不會斷斷續續的線條，而畫出來的寬又平坦的色塊也不會出現分叉、線中有線的情況。無色的麥克筆（市面上也有出售）則適合用來與其它顏色混合變成中間色或呈現漸層效果。

圖137表示寬筆尖的麥克筆的三種用法：第一種是用尖端的邊緣畫出細線，第二種是用尖端較厚的側邊繪出中粗線，第三種則是將筆身傾斜使整個筆端與紙面接觸，畫出最粗的線。

136

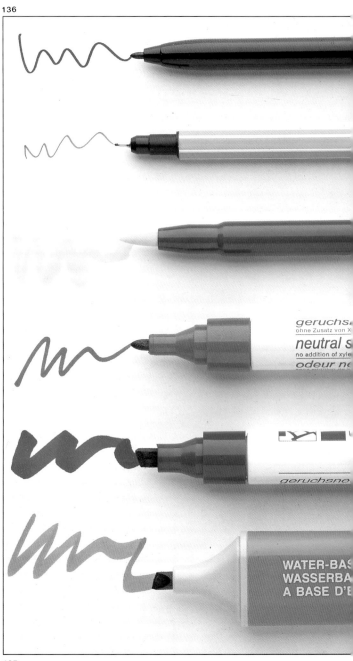

137

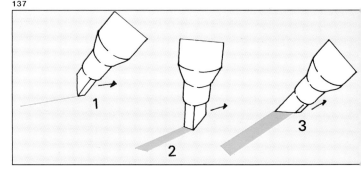

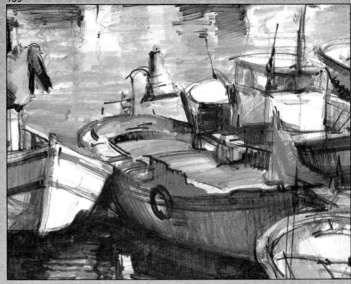

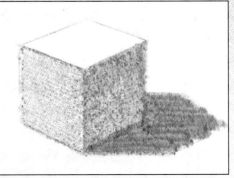

圖138. 德・西尼 (Claude de Seynes),《艾莉西雅畫像》(*Portrait of Alicia*)。德・西尼為法國畫家,擅長麥克筆,此畫呈現出顏色一致的平面,以及依次並列且完美交融的寬筆觸。

圖139. 米奎爾・費隆,《港口內的船》(*Boats in a Port*)。以麥克筆完成,是兼具繪畫性與藝術性的佳例。

圖140. 麥克筆的墨色相當透明,經疊色後可得另一種新的顏色。

圖141. 像這種漸層效果可藉由中間色麥克筆的幫助或混合兩種以上的顏色獲得。

圖142和143. 使用麥克筆時,很重要的一點就是由淺漸深。就像水彩一樣由於顏色是透明的,所以不可能在深色上加淺色。

圖144和145. 在每一層上加色,顏色就會變深,就如同圖中所示。

薄塗——水彩畫的第一步

淡彩素描為一種單色水彩，也就是說，它只用一種顏色（通常是黑色）來作畫；有時候會加上第二種顏色像深褐色、藍色或綠色。許多畫家從達文西、拉斐爾、魯本斯、林布蘭、洛漢 (Lorrain)、康斯塔伯(Constable)、哥雅(Goya)、德拉克洛瓦 (Delacroix)、莫內、梵谷到畢卡索，已在這方面有了許多的習作和令人肯定的作品。

大部分的水彩畫都是運用淡彩，但你也可以用蒸餾水稀釋黑色或深褐色的印度墨來畫。在本頁下圖裡可以看到你所需要的工具，請注意，它們和用在水彩畫上的工具並無不同：水、不同大小的畫筆、海綿、紙巾、白蠟（留白用）， 另外也有一些輔助的工具，如水罐、繪圖鉛筆、棉花（用來吸取多餘的顏料）、圖釘、膠帶和紙夾。

薄塗是水彩畫的第一步，因為它是一種單色畫技法，無需組色或調色，顏色的調和與否更不是問題。在運用薄塗時，你只需注意描繪輪廓、中間色、漸層和留白等等這些技巧。

146

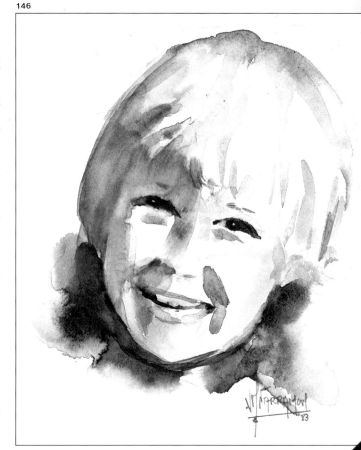

圖146. 我運用黑色水彩薄塗的方式完成這個孩子的頭部畫像。

圖147. 這些是薄塗用的工具和材料，和水彩畫的材料幾乎相同。

147

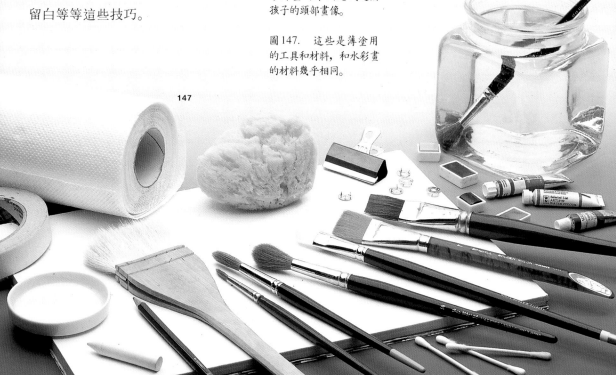

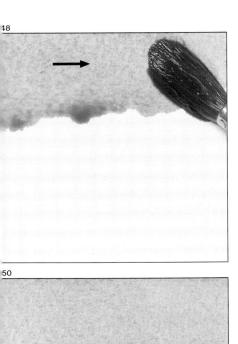

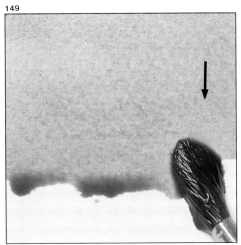

圖148至150. 想營造出中間色調的薄塗，先用12號畫筆，以水平方向繪出2到3公分寬的區塊（如圖148）；然後將畫筆沾幾滴水，以垂直方向由上至下畫（如圖149）；最後稍弄乾畫筆以便吸取留在薄塗末端多餘的水分（如圖150）。

圖151至153. 現在畫漸層，先以深色畫一筆做為開頭（如圖151）；然後洗一下畫筆，以更快的速度，壓著筆畫過去，以便讓水份溢出（如圖152）；最後，以水平方向，用適度的水畫出漸層（如圖153）。

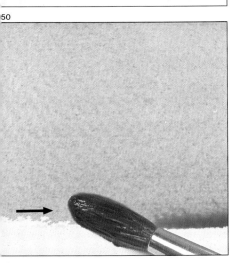

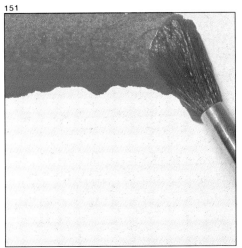

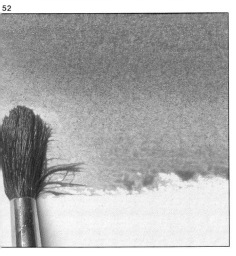

在此，我建議你現在就可以開始練習：在一張粗顆粒的水彩畫紙上用12號貂毛筆畫出寬12公分、長15公分的區塊。如果第一次畫得不太好，請別氣餒，因為你大概要練習至少三次才會見到你滿意的效果。

蠟筆

蠟筆在藝術史上是最古老的素材之一。
在古埃及、希臘、羅馬,當時被稱為蠟
畫的這項技法早已廣為人知而且被運用
著。現在,蠟筆的顏色可達六十四種;
另外,由蠟筆衍生出的油性粉彩筆 (oil
pastel) 亦廣為人知,除了蠟比較軟、多
油質、帶有多一點的可塑性外,其性質
和蠟筆並沒有多大差別。但是蠟筆較油
性粉彩筆具防水性,當一層蠟覆蓋上另
一層蠟時,蠟會變得比較平滑,而且紙
上的花紋也會被磨去。另外,蠟筆顏色
並不能牢固地附著於紙上,而且想在暗
色上加亮色是件不容易的事。油性粉彩
筆則比較軟性,就像畫粉彩畫一樣可在
暗色上覆蓋亮色。

撇開以上這些細微差異不談,其實蠟筆
和油性粉彩筆所形成的可能性及其技法
幾乎是相同的。

兩者都可應用擦拭的技法,也能用手指
形成擦拭和混色的效果,兩者都很難被
擦掉。但如果真想擦掉,那就得用雕刻
刀或小刀刮去不要的那層蠟或油,再用
塑膠製的橡皮擦拭去。用這樣的方法才
能毫無困難地塗上新的一層。所以將覆
蓋在淡色上的暗色用刀刮去,淡色就會
顯露出來。

最後一點,這兩者都可溶於松節油,而
能以畫筆造成漸層及中間色的效果,我
們稱之為蠟洗(wax wash)。

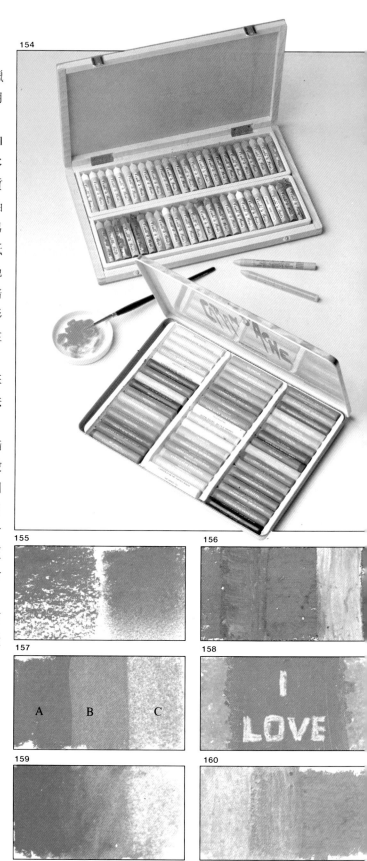

154

155

156

157

A B C

158

I LOVE

159

160

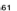

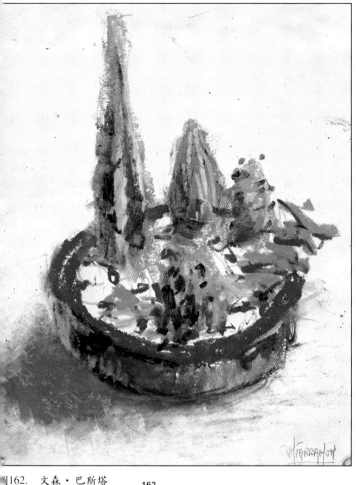

圖154. 此處為盒裝48色康德製巴黎粉彩筆，下方則是一盒48色卡蘭·達契製蠟筆。另外，旁邊的淺盤則是溶於松節油的蠟色。

圖155. 蠟筆和油性粉彩可藉由磨拭來加以應用（如左半部），且可以手指來塗抹（如右半部）。

圖156. 蠟筆和油性粉彩都能完全覆蓋住其它顏色，所以你能在某一色上加畫另一種顏色，甚至像這裡所看到的：白色覆在洋紅色上，也行得通。

圖157. 蠟筆塗上去的顏色很難只用橡皮擦擦掉。在這裡你看到的是，畫上洋紅色(A)後，用刀片刮去(B)，再盡可能地擦去剩餘的顏色。但實際上，所有的顏色都很難被除去(C)。

圖158. 如果你以亮色為底（像此圖以黃色為例），上面塗上較暗的顏色（如洋紅色），然後再以刀片刮一刮，可以看到如照相負片般的效果。

圖159. 如圖所示，蠟筆和油性粉彩一樣，都可以溶於松節油，而造成漸層的感覺。

圖160. 用松節油稀釋顏料，然後塗在光亮或暗色區塊上，就可得到類似此圖般的透明效果。

圖161. 《仙人掌盆栽》(Container with Cactus)，蠟筆畫。請注意到淺綠色直線筆觸是經過刀刃刮過而畫成的。

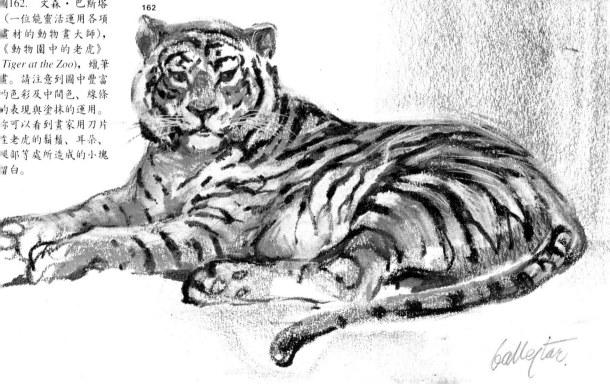

圖162. 文森·巴斯塔（一位能靈活運用各項畫材的動物畫大師），《動物園中的老虎》Tiger at the Zoo)，蠟筆畫。請注意到圖中豐富的色彩及中間色、線條的表現與塗抹的運用。你可以看到畫家用刀片在老虎的鬍鬚、耳朵、腿部等處所造成的小塊留白。

粉彩的神奇

粉彩畫是素描還是繪畫?有人說是素描,這使我們想起竇加 (Degas) 對女子出浴及身著薄短裙的芭蕾女舞者的描繪中素描成分多於繪畫成分;也有人說那是繪畫,他們舉出如夏丹 (Chardin),拉突爾 (Latour),或卡里也拉 (Carriera) 等的作品。

總之,絕對能確定的是粉彩是種柔軟的、精緻的、延展性高的素材,其能神奇的與畫紙結合,而且色系數量非常多。美國的格倫巴契製造的粉彩,提供了相當精細的三百三十六種顏色;泰連斯 (Talens) 的林布蘭精選有180色;修明克 (Schminker) 99色;法柏72色等等。你也可以買到製作成像鉛筆一樣的粉彩筆。那麼為什麼要有這麼多種顏色,而它們又有何作用呢? 那是因為它的純度的緣故,粉彩是種脆弱的素材,它的成份不包含油脂或油漆,只有顏料及粉末,並

以水和膠固定。所以它易碎、容易崩解,不穩定。而這就是為什麼在使用粉彩作畫時,畫家除了為調整色調而調色之外,絕大多數的情況都是直接將色彩繪於紙上,也因此需要大量不同的色系。

注意下列幾件事:粉彩有覆蓋色彩的特性,因此畫家可以在暗色上加淡色。調色時可利用手指做混色的效果,但紙筆做不到。依照圖畫尺寸的大小選用粗顆粒或中顆粒紙 (坎森·米—田特紙兩面不同,一面為中顆粒,另一面為粗顆粒)。另外,用可揉式橡皮擦和乾淨的布即可擦掉粉彩。液體定色液會改變粉彩的顏色,所以泰連斯建議你儘量使用少量的定色液,然後再潤飾受影響變化最多的色彩區塊,再用玻璃裱框,要使畫框與素描隔絕。

圖163. 這裡是幾盒柏—卡斯泰爾、林布和修明克製粉彩。位圖上方的小盒是用來置粉彩碎塊的,對畫彩畫時很有幫助。圖下方是色鉛筆、一塊布、作為清理和混色的扇形刷與一塊可揉橡皮擦。

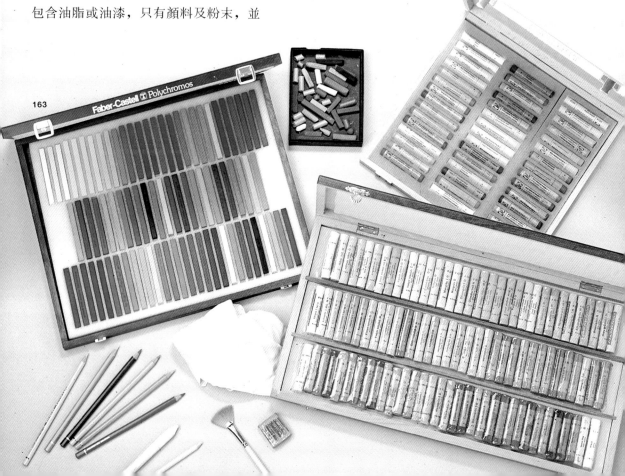

163

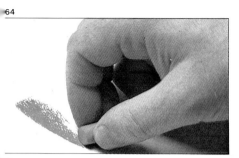

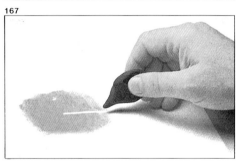

圖164至168. 圖164是以小塊粉彩平坦的那一面畫出陰影及漸層的方法；圖165是因為粉彩有覆蓋色彩的特性，所以亮色可以畫在暗色上；圖166則表示一個密實度高的區塊可被一塊布擦去；圖167是將可揉式橡皮擦隨意捏成你要的形狀，以方便擦去不要的部分；而在圖168中，則運用粉彩可被稀釋的特性，呈現出完美混色及變化的效果。

圖169至170. 兩幅以粉彩見長的畫家之素描名作：左幅為《女性肖像》(Feminine Figure)，作者荷西·富特他雅(José Luis Fuentetaja)；右幅則是《鬥牛士》(Bullfighter)，作者約翰·馬丁(Juan Martí)。

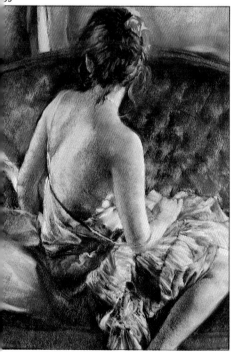

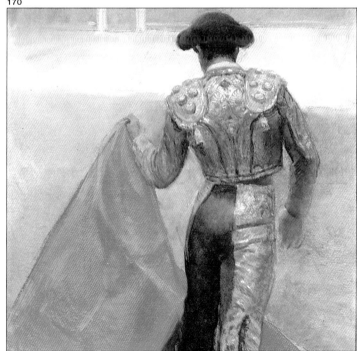

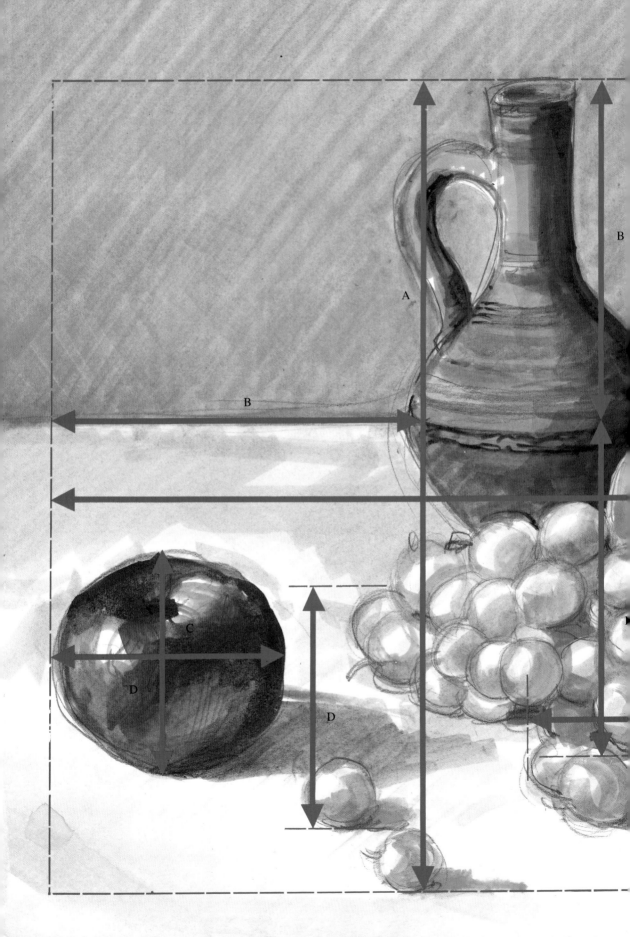

這是本書最重要的部份。若學得了本章節的內容，等於在素描藝術的基礎技法大道中又邁前一大步。在本章節裡，我們將討論研究和練習繪畫理論，包括：主題的選擇與構圖，尺寸、比例、架框、透視、明暗的問題，光線與陰影、對比及氣氛的效果。但要記住，光讀本文及看那些範例並不保證會有所成就，你也要一起動手畫畫看，跟著指示完成我建議的練習題；閱讀時可以想像我就在你身邊，指導你如何使自己達到專家的水準。那麼，可以開始了嗎？

基礎素描技法練習

主題的選擇與構圖

到廚房裡去找些水果、罐子、瓷器或陶容器之類的東西。你可以從圖片裡看到我選了那些東西；它也可以是一粒番茄、兩顆洋蔥、蒜頭、蘆筍、一瓶酒或普通的瓶子。

隨便你選什麼，只要任何簡單的四、五樣東西所組成的描繪對象即可創作。

接下來，選一張靠近窗戶的桌子，讓陽光斜射進來，也就是使之有側光的感覺，鋪上一塊白桌巾，把你選的主題物放上去，當然也可以利用人工的燈光，這樣明暗的對比會比較尖銳，但也沒什麼太大的關係。

圖172. 如何構圖並沒有絕對的規則，但要記得哲學家柏拉圖告訴我們的名言：「構圖即是在變化中尋求統一。」

172

圖173. 用兩個黑紙板作成的直角所組成的一個畫框，可以用來決定一幅圖的整體形狀，畫中景物的位置，以及根據畫紙尺寸來決定素描的面積。

173

現在試著組織物品擺放的位置，使它們表現出美感，並能令人感到愉快。希臘哲學家柏拉圖(Plato)有句名言，可作為守則，雖然詮釋各有不同，但至今仍是寶貴的建議：

構圖即是在變化中尋求統一。

也就是說，構圖的藝術包括將主題擺設得恰到好處，既不會太緊密，也不會太鬆散。在圖172的擺設是介於散亂與統一之間取得的平衡。如果把蘋果往左前方再挪一些，那這幅圖就會缺少統一，同樣地，如果把柳橙從陶瓶旁拿開一些，也會發生相同的問題。所以慢慢來，別忘了像塞尚(Cézanne)也花了數小時的時間來考慮靜物之間的構圖，不斷地移動著水果和其它東西，只為了達到平衡的美感。

當你覺得找到你要的好位置時，框出你的圖來，並且記得：

架框即構圖。

你可以用傳統的方式，從黑紙板作的紙框來看你要描繪的對象，像圖173一樣，它是用兩個直角型的紙板做成，可以幫助你決定下面的事：第一，整幅畫的樣子：無論是長方形的、直的、正方形的……等；第二，你的素描在畫紙上所佔的位置，像是在中間，高一點或低一點的位置等；第三，你的素描佔畫紙面積的大小。在處理第三件事的時候，小心別落入初學者常犯的錯誤裡：把很小的素描放進一個大框架中（如圖173）；但別怕，靠近一點來找最佳的構圖，你就可以看到正確的構圖。

圖174. 注意到圖173，主題物離畫框太遠了使得看起來變得比較小，在圖174裡，才是根據畫的尺寸而找出來的正確位置與比例。

尺寸和比例的測量方法

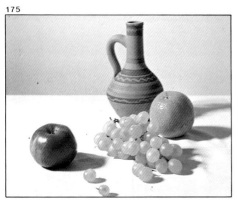
175

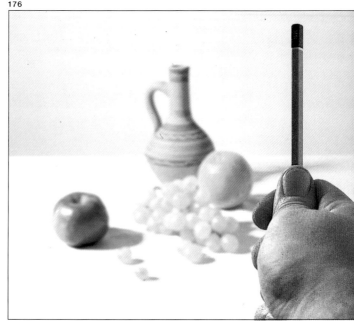
176

好，現在可以開始了；你畫你的，我描我的。你現在需要一塊畫板、HB級鉛筆、可揉式橡皮擦和一張35×25公分、中顆粒畫紙。第一步，觀察主題，把它看個仔細。畢卡索說過：「素描即是觀察。」意思就是先研究主題的形狀、顏色、對比，以及下筆前在心中先估算好你的主題要佔多大範圍和比例。整體的形狀是什麼樣子？中心點在哪裡？此處我所選定的主題其整體形狀為三角形，垂直線中心在稍靠陶瓶的左側，水平線中心則幾乎在柳橙的中心，如下頁圖179所示。那麼主題物要畫多長多寬呢？所以這裡提供你一個好方法，告訴你一個專業畫家如何去衡量主題物的大小。畫家拿著一支鉛筆或畫筆（如圖176），將筆握在自己前面(如圖177)來觀察這些主題物，把拇指上下移動一番以便取得一個正確的尺寸。從主題物另一個角度，再找出相同的尺寸（如圖178）。從這個例子，我發現自瓶子頂端到葡萄底的距離，等於蘋果自最外側的邊到柳橙外側邊的距離（圖178和180）。現在，看著你的主題物，觀察並測量。

圖175至178. 圖175是選定的主題。接下來則是利用傳統方法來測量尺寸與比例的三步驟：將一支鉛筆或長柄畫筆放在你和主題物之間（圖176），讓你的拇指在鉛筆上滑動，一直到鉛筆顯露出的長度和你的主題物一樣（圖177），最後，如果可能的話，找出其他相同尺寸的區域（圖178）。

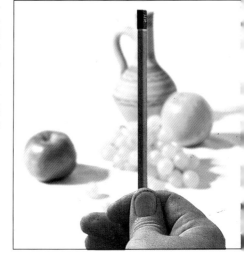
177

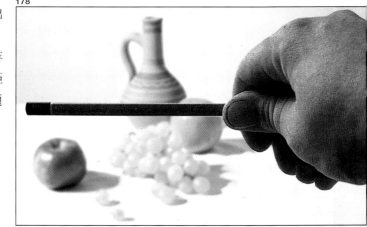
178

用你的筆或在腦海中好好衡量一番，你會發現主題物之間的距離有多種變化，且不只一種而已。透過這些發現，你可以算出主題裡物與物之間相關的尺寸和位置。譬如，在我所選定的主題物裡，你可以看到陶瓶的高度 (A) 和陶瓶寬加上柳橙寬(A´)是同樣的距離；而蘋果的直徑(B)等於柳橙的直徑(B´)……等等。

花個15分鐘或更多的時間來做這件事，並不是浪費時間，因為，除了測量出大小尺寸與比例外，你也可以同時有機會記下主題的形狀、光影與對比的效果。更重要的是，你將可以開始在心中揣摩主題，想像你的素描（或繪畫）長什麼樣子。

好，現在可以開始動手了。

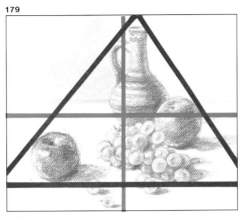

179

圖179. 想決定素描在畫紙上所佔的空間和中心位置，可以用筆分別測量出水平及垂直中心，並畫出主題物的整體線圖，此處的圖為三角形。

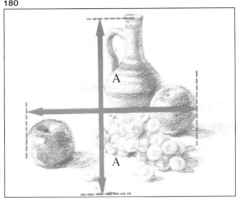

180

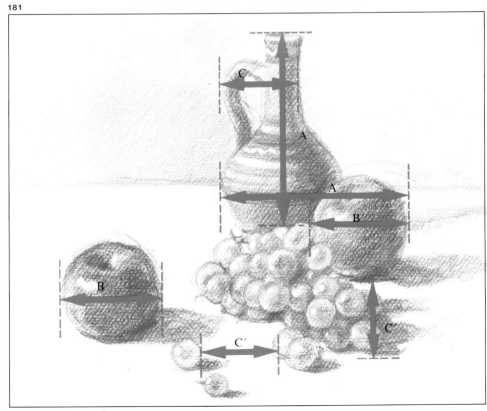

181

圖180和181. 測量出的尺寸及比例基本上是由彼此相互比較出來的距離所形成，注意這裡會有許多大小尺寸的單位一直出現在你選的主題物裡。

架框：三度空間的問題

182

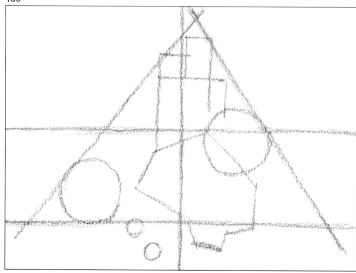

183

184

你就要以真實的物體作對象來作畫。你選的主題物會有三度空間：即長、寬、高。但是在素描裡就只有二度空間，即長與寬。於此，就產生了一個問題：

如何將原本具有三度空間的物體變成只有二度空間？

這很明顯的，不是嗎？正如所有的人一樣，我們總是看到所有物體的具體結構，即它們的實體。在你的心裡還是慣於把物體的某一部份，放在空間的更後面一些以便與前景作比較，來觀察其凹凸起伏 (relief)、深淺，以及形體與形體間產生的效果和空隙。

複製一個平面當然很容易，只要形狀是平的，你便可以量量它們的長寬，然後將這些測量的結果轉移到你的畫紙上，就能得到相同的結果。

但我們要怎麼做，才能超越三度空間的障礙？

首先，我們必須不斷地描摹真實的事物，習慣將它們視作平面物體，沒有凹凸起伏、遠近或深淺的觀點，並且必須建立這樣的習慣才行。我建議可先由只有一點點凹凸起伏的物體開始畫起。從臉部側邊畫起比從正面要來得容易。（從正面看，鼻子的部分會有小塊面的明亮和陰暗的感覺。）

再來，試著將主題物視為未知物體。最後，運用架框，也就是說，以幾何的方法來界定主題物的結構。這一點是可以使用平的、沒有深度的幾何圖形相條。

圖182至184. 想要解決將三度空間變成二度空間的問題，首先可以試著將你選的範例視為未知物，然後畫出結構，計劃一下藍圖（圖182），然後再將主題構成物一項一項的用幾何圖形標示出來（如圖183），並考慮到所有的對比模型，亦即產生背景的部份（圖184）。

開始作畫前，先以十字將畫紙分成四部份，我在圖182畫上的十字，可以看出用鉛筆測量出來的這個方法中，陶瓶和桌巾邊緣都不是畫裏的中心點。

現在，開始計畫描繪出主題物的整體形狀。先從中得出一個三角形（圖182），再來用框線架住整個組成物的外形，在此會多少用到一些幾何圖形，例如圖183即為結果。最後，調整我的素描，不要忘了用對比模型（即陰影部分，如圖184），也就是以像在看負片裡的物體正反顛倒一樣來看主題物的形狀和尺寸。

要做到正確無誤的描摹，記得找出「參考點」， 就能夠在形狀、邊線、點等等之間，連接成垂直和水平線。這項技巧對素描有很大的幫助，而且能運用在任何主題物上（見圖185和186）。

85

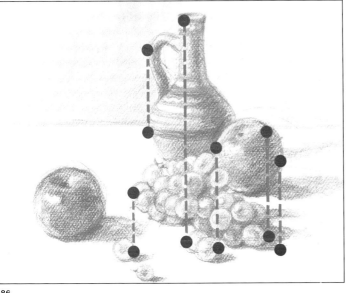

86

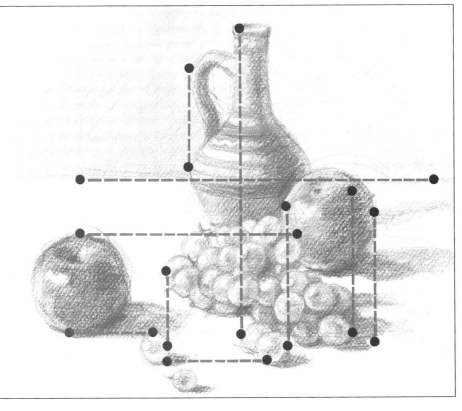

圖185和186. 我們可以找出不同的參考點，其正好是垂直或水平的相符合，且它們能夠依據不同形狀的物與物彼此之間的關係，決定出尺寸、位置、高低等等。

畫靜物

現在我畫我的,你畫你的。我以一支HB
鉛筆為工具,因為它適合上框線及畫草
圖,畫出來的線條很輕,很容易擦掉。
我先畫陶瓶,它具有左右對稱的形態,
接著畫了一條垂直線當作中心線,然後
在線的兩側畫出陶瓶的左右兩邊、把手
及裝飾瓶頸與瓶身的圓環。這些都需輕
輕的畫,並大略地抓出參考點,同時也
對光影效果稍作處理(圖187),這是很
重要的一點。請注意:

物體的形狀並非由線條和輪廓來分
辨,而是以光影的顏色區塊來突顯物
體的樣子。

至於你所擺設的物體因為輪廓的緣故,
你可能看不清楚明顯的外貌。因為你我
與其他人都是藉著顏色、光影的強度和
外形來辨識物體的樣子。所以你可以畫
框架為作畫的第一步,即安格爾(Ingres)
所說的物體的輪廓。但你必須立刻為你
所描摹的物體塑形,也就是聽從柯洛
(Corot)的建議:「繪畫或素描的第一步是
明暗程度,也就是光影的效果。」
繼續畫,照著同樣的步驟,用基本線條
描出草圖,然後描繪光影。

現在,必須額外再提醒的一件事,是關
於那串葡萄的畫法,我們必須小心翼翼
地建構,才不至於將每顆葡萄混在一起,
而變成一堆而看不清楚。所以要一顆一
顆的畫,並畫上所觀察到的光影和亮度,
還有每一粒果實間的空隙(圖188)。這倒
不是吹毛求疵的問題,安格爾說:「細
節就像三姑六婆,得特別小心應付才
是。」所以我們還是不能掉以輕心。

好好的注意你畫的每一筆。

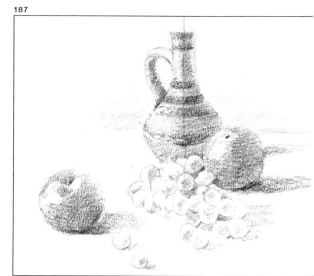

187

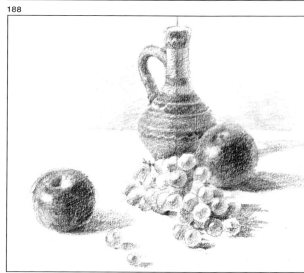

188

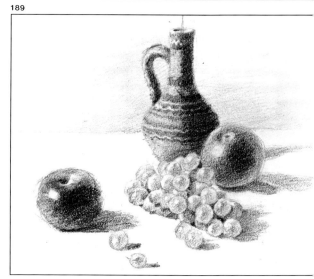

189

90

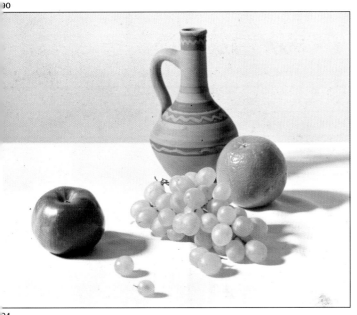

線條一定要表現出形狀，意思是說，當我們在描繪海洋時，所描繪的線條就要用水平的方向；在畫一覽無遺的草原時，線條就必須是垂直的；畫手臂時，線條必須是圓柱狀的……等等。可能有些是例外，但大體上來說，線條是要表現形體的（圖189）。

最後一點忠告：

畫中的每一部份與整體息息相關。如果只考慮到葡萄而忘了其它的東西則會是個失誤。你一定要同時看著全部靜物而作畫。再強調一次，同時看著整體。把主題物當作是一個畫像來畫，一點一點地出現在畫紙上，直到完成為止。

91

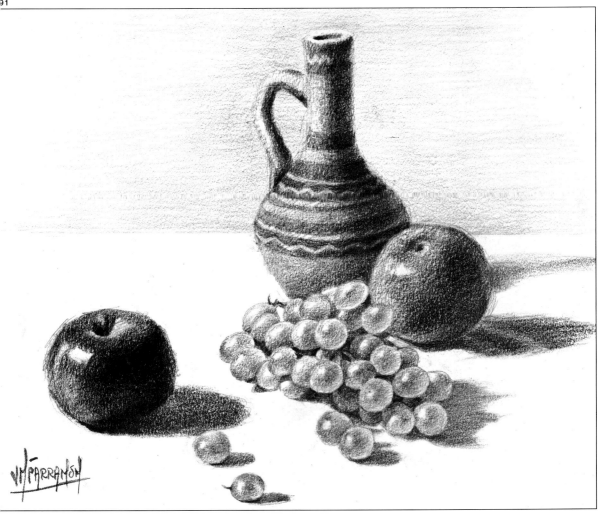

難度更高的主題

好，現在我們各自完成自己的素描了，大體上我選擇的主題比較簡單，如果一定要說較困難的一部份，大概是葡萄吧。如果我在素描中稍作改變，例如：我多畫或少畫了一顆葡萄，其實不會有人發現這個錯誤，也沒有人會指出來；或者像你畫風景畫時少了一根電線桿，或是樹不在原來的位置……像這樣的小事是沒有人會察覺的。但是，有些主題物可不容許一點點差池。看看本頁的瑪麗蓮夢露的素描，我在其中一幅的距離測量上作了一點點些微的變動。在上圖192中，左頰畫得略為削瘦，也因如此改變了左眼的形狀。而朝上的鼻子與變得較小的嘴之間的距離則太寬，右睫毛也比較翹……等等。相對地在下圖，你可以看到頭的姿態則完美的調整過來，這張圖片才是真正的她。你不會說：「對，很像她，可是，我不知道是不是她。」達文西在《繪畫專論》(*A Treatise on Painting*) 一書中，針對此一問題作了研究，並談到如何培養目視能力和學習測量以及判斷比例。他說：

練習用你的第一眼，從中得知物體正確的長寬；為了使自己習慣，可與他人玩一項遊戲：用一支色粉筆畫一直線，然後站在60英尺外，試著目測它的長度，然後實際測量，最接近答案者獲勝。這樣的遊戲可幫助我們建立目測的能力；而這項技能是素描和繪畫時必備的主要因素。

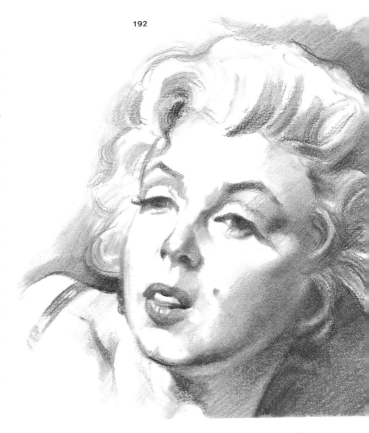

192

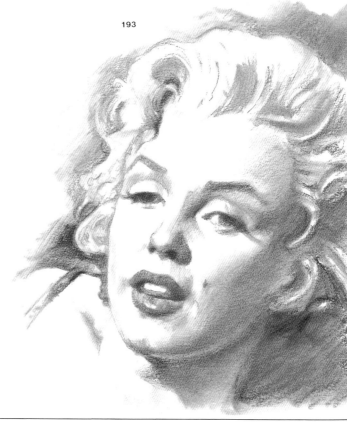

193

圖192和193. 有些描繪物體並不容許在比例面積的測量上有些微差錯；例如比較圖192和圖193兩圖，便可發現因細微不同而產生的錯誤。

那麼，現在跟著達文西的話，我建議你完成下面的習題，可以一再反覆地練習。先找張大一點的紙開始練習測量，當畫的線條愈長，準確計算此線長度的困難度愈高時，對你來說是愈好的練習。先做以下的練習，再看看你的「心算」有多好；也可以試著畫和它們類似的形狀，然後測量看看，並且要反覆練習。

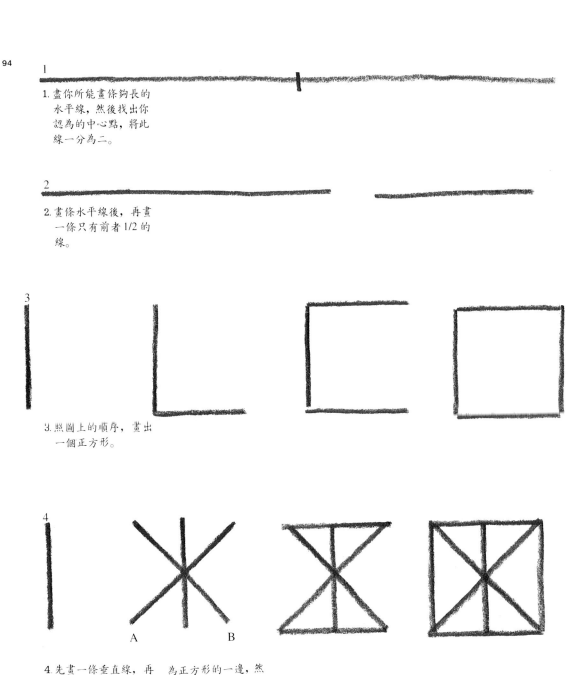

94

1. 畫你所能畫條夠長的
 水平線，然後找出你
 認為的中心點，將此
 線一分為二。

2. 畫條水平線後，再畫
 一條只有前者 1/2 的
 線。

3. 照圖上的順序，畫出
 一個正方形。

A B

4. 先畫一條垂直線，再
 畫一個斜十字 (Saint
 Andrew's cross)，測
 量 A、B 距離使它能成
 為正方形的一邊，然
 後連結成一個正方
 形將斜十字圈起。

正確的透視法

平行及成角透視法

透視法是種廣泛、複雜而且是應用到數學的問題,若要談論它的話,甚至可能寫滿像這麼厚的一本書。但是我們既不是數學家也非建築師,我們只需要抓住物體在透視下的情景,不再犯初學者才會犯的錯誤,而且能夠不借助任何工具輔助,憑記憶畫出來。

以下是在使用透視法時需要銘記在心的事項。透視法三要素為:

地平線 (HL)

視點 (PV)

消失點 (VP)

地平線 (horizon line,簡稱HL) 是與觀測者眼睛視線相同高度的一條水平線,你可以從圖195,196和197裡看到典型的例子:地平線將海天分開。請注意到當圖中的觀測者坐下時,地平線變得比較低,相對地,當觀測者站立時,地平線便提高些。

視點 (point of view,簡稱PV) 正如其名,是由觀測者視線所在的位置來決定的。

消失點 (vanishing point,簡稱VP) 則與地平線在同等位置,和交會的平行線及斜線具有同樣的作用。透視法有三種:

平行透視 (一個視點)

成角透視 (二個視點)

高空透視 (三個視點)

在下頁的圖198中,你可以看到一個帶有一個消失點的平行透視的例子。圖中最靠邊的A、B、C三個藍色立方體平行於畫中的地面,而且投射出去的線都消失在地平線那端的同一點,看起來似乎是相互平行的。

195

地平線

196

197

第65頁下圖201則是帶有兩個消失點的平行透視的例子。此例中,與地平線平行的線退後到地平線之處,形成兩處線條集中的地方,也是消失點之所在。

在圖199和200中,我們看到了透視法的典型錯誤,通常這樣的錯誤會發生在立方體、建築物或類似物體上。所以只要立方體的角度大於90度,這種錯誤便能解決 (圖199)。反之,若角度少於90度,則立方體就會變形了。

圖195至197. 以地平線分隔天與海的典型範例,你必須時常想像這條地平線就在眼前,並且牢記人們直視前方時,它的高度就在眼睛這個地方,這條線會隨著人們彎腰或移動至高處而變低或高。

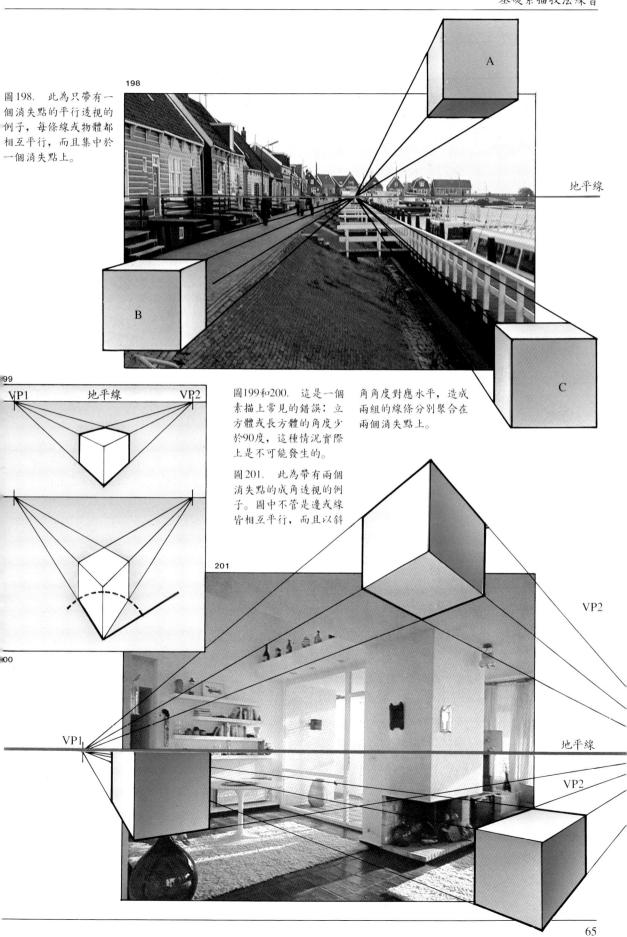

圖198. 此為只帶有一個消失點的平行透視的例子，每條線或物體都相互平行，而且集中於一個消失點上。

198

A

地平線

B

C

99

VP1　地平線　VP2

圖199和200. 這是一個素描上常見的錯誤：立方體或長方體的角度少於90度，這種情況實際上是不可能發生的。

角角度對應水平，造成兩組的線條分別聚合在兩個消失點上。

圖201. 此為帶有兩個消失點的成角透視的例子。圖中不管是邊或線皆相互平行，而且以斜

201

VP2

00

VP1

地平線

VP2

高空透視法

高空透視法是用來描繪不在地平線上的
物體。它與那些消失點聚合在同一處的
平行及成角透視相當不一樣。在圖202
中,你可以看到來自高空透視的三個消
失點投射出的立方體;而在圖203中,以
低角度仰望紐約的摩天大樓,具有高空
透視的三個消失點。注意到藍色立方體
的底面和成角透視一樣有二個消失點,
而側面則消失或投射在地平線上的第三
個消失點。

圖202和203. 圖202為
帶著三個消失點的高空
透視法;圖203則是一個
實際例子,圖中為一幢
紐約摩天大樓,地平線
則在此圖的下方,你可
以從建築物底下的兩邊
看到兩個底部的消失
點。請注意到這兩個立
方體的畫法是根據觀測
者的位置所畫的,所以
與第三個消失點一樣,
是成角透視。

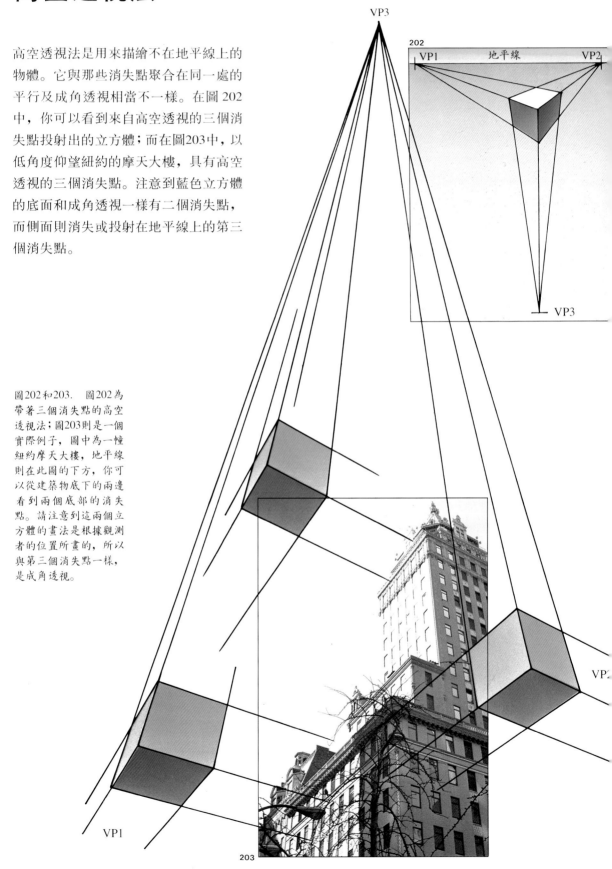

圓與圓柱體的透視

現在用透視法試著畫圓及圓柱體。先想辦法不靠任何工具輔助來畫圓。我們可以先畫出一個正方形，然後再畫正方形的對角線（如圖204A），再來畫平分線（如圖204B），然後其中一條平分線等分為三部分（如圖204C），再以最靠外的點為準，畫一個在大正方形中且與大正方形的邊平行的小正方形（如圖204D），小正方形與各線交會的點分別為a、b、c、d、e、f、g、h，這些點即是我們所要畫的圓上的點（如圖204E）。

現在以成角透視的角度，用同樣的步驟畫圓（如圖204F），記得不論是平行或成角透視，畫出來的結果都是橢圓（如圖205A與205B）。

另外，畫圓柱體時，先畫一個長方柱（見圖206A與206B）；注意一些畫圓柱體時常犯的錯誤：第一，也是最普遍的錯，就是自圓的兩邊畫出角度的形狀（圖207A）。另一個常見的錯，就是從錯誤的透視角度畫圓（如圖207C），再來便是在畫圓柱體時，會忘記前縮以及透視的效果（如圖 207E 和207F）。

圖204至207. 這裡，我們可以看到圓的構造及它與圓柱體的透視圖，而以下的圖示中也會看到錯誤的示範。

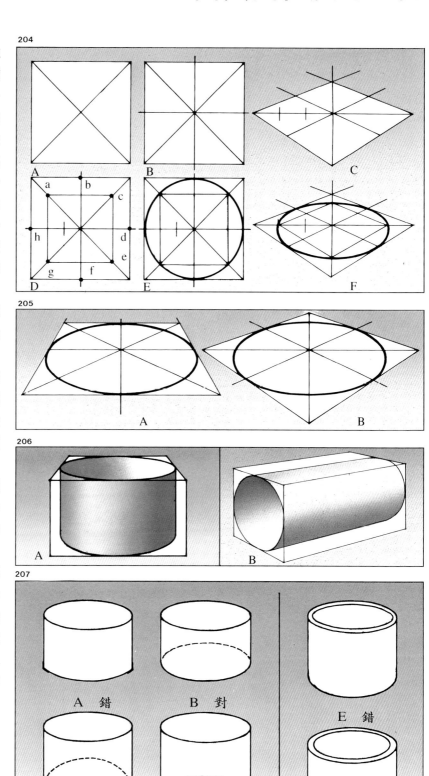

平行透視的深度空間分割

要決定深度的透視，並想使之構成如磚塊地板般規則、鮮明、等量的分割，首先可以畫塊地板的樣子（如圖208A），使它帶有一個消失點，並自底部作等量分割，這些分割準點皆可投射至同一消失點，然後粗略地計算以三格為一單位作記號，如圖208B的a。然後經b、c作一斜線（圖208C），而此一斜線與剛才每條投射至消失點的線有交叉點，經由這些交叉點畫出與水平線平行的線，則我們所

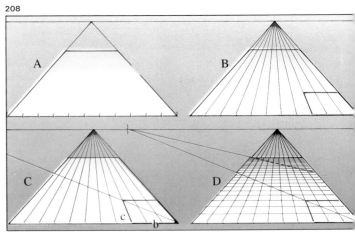

圖208至210. 一排的柱子、廣場、門、窗逐漸消失在另一頭是素描或繪畫中常見的主題，特別是在建築物摹繪或都市風景畫裡。同樣的，摹繪建築物內部也會有馬賽克般的視覺效果一般專家對這類問題約略帶過處理，但我為這裡所提供的範例尤其在描繪馬賽克上對讀者而言可說是個主意。

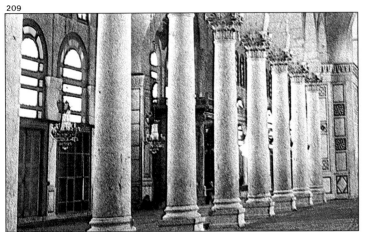

要的馬賽克效果即出現（圖208D）。

另一種方式則是如圖210所示，示範如何以透視法畫出像圖209的柱子。首先，畫條測線(measuring line)，如圖210，這條線由c到e；另外，測點(measuring point，簡稱MP)放在ac垂直線之間的地平線點上，自此點畫出連接e並經過d的斜線。並將ce之間分割成九等份（圖210A），然後將每一分割點以斜線連至測點MP（圖210B），這樣就大功告成啦！

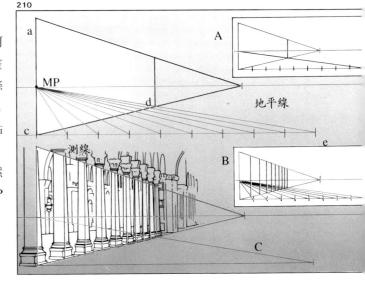

成角透視的深度空間分割

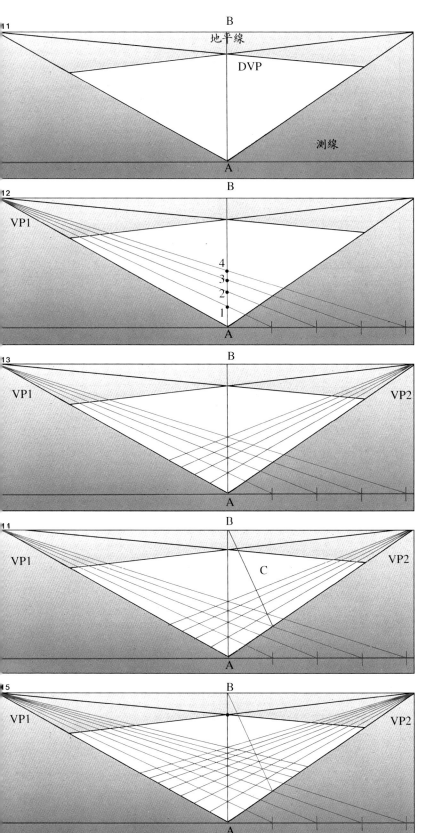

要以成角透視畫出磚地,則先要建立地平線。接著以成角透視繪出地板的樣子。再來,在最靠近觀測者的地方畫出與地平線平行的測線,並繪出通過地平線的AB線,此線會經過DVP,也就是對角線消失點(圖211)。

接下來將測線的1/2再劃分為四等份,並從這四個分割點投射出到VP1的線,與AB線分別交會於1、2、3、4(圖212)。

同樣地,引出另一邊的四條線交會於VP2,則共可以得出4×4見方的磚塊群(圖213)。

現在注意,如果自B拉出一條斜線與4×4見方磚塊群的最後一條邊連接,又可以得到新的點。以這些新的點和VP1連接,又可得出更多的磚塊(圖214)。則我們要的磚地便可完成。

圖211至215. 文藝復興時期的大師們發明了透視法,此頁你所看到的圖即是依據他們留下來的法則所做的馬賽克。藉著這種方式,他們以透視法應用在物體、建築物的繪畫上。請記住我一直重覆的:要反覆練習透視法上的馬賽克原理。

陰影的透視

想像一間房間裡有一個直立的正方形，天花板上燈泡的光照在此正方形上，會是怎樣的情形？請注意人工照明的方向是直線進行的。如果我們可以把光線分開來照射正方形，那才會得到如A和B兩束光線形成的角度，此角度也就造成物體的陰影（圖216）。自圖中我們得到以下結論：

以陰影透視法來看，燈泡此時成了光消失點（LVP），即投射在陰影部分的光線聚合之處就在此點上。為了完成這個系統，我們需要另一點，根據光線的位置來固定陰影的位置和方向。

在圖217中，有第二個所謂的陰影消失點（SVP），此點來自於直接投射延長至地面的光線。

同樣在圖217裡，你可以體會出所有的消失點所形成的大致效果，因此同時我們也可以看見VP1和VP2。現在我們只需要藉由「移轉」LVP至地面上來決定SVP該放在哪裡——技法上的名稱即所謂投射——亦即天花板的光線直接投射到地面的點。在圖217中，我們可以看到因成角透視而形成的簡單投影。

也因為成角透視，VP2這個消失點會因B、C兩條水平線的交會而產生。為了讓自己習慣所有的情況，你可以仔細地對照著下面的插圖在人工照明照射下，好好地研究它的陰影透視。

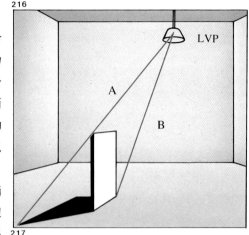

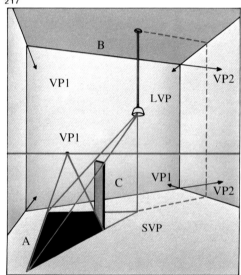

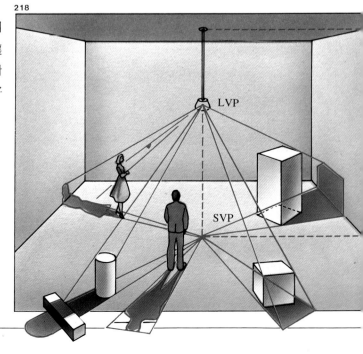

圖216至218. 以人工照明方式來素描或繪畫陰影透視時，有幾件事可利用：人工照明是直線方向發散。位在光源的光消失點（LVP）可決定陰影的形狀，同時也必須要和陰影消失點（SVP）結合，陰影消失點是自光消失點到地面畫條直線，而與地面的接觸點。想作出陰影消失點，可以像圖217一樣做一個小小的投影，而他就要靠你自己根據此圖推演了。

自然光線下陰影的透視

219

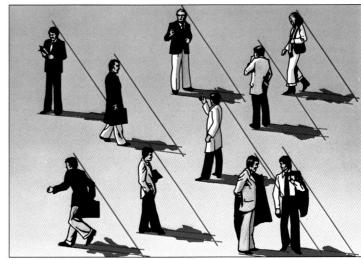

220

221

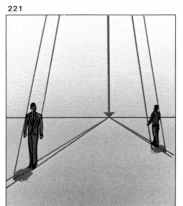

222

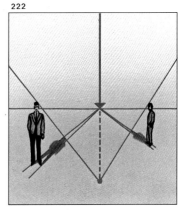

巨大的太陽和與地球間不可思議地遙遠距離，使得太陽光發散至地球時，沒有光線放射的效果。因此，我們可以說自然光是平行直射的(見圖219與220)。(當我們從較高的位置觀看物體時，就是高空透視觀看的方式。) 如果我們從一正常高度的位置看去，會同時看到地平線上的光消失點與陰影消失點。當太陽在觀察者的前方時，LVP會是太陽本身，而且物體處於背光中，見圖221所示。反之，太陽若在觀察者的後方，則LVP會在地球上，也就是在地平線之下的位置 (圖222)。

圖219和220. 自然光是平行發散，所以當我們從較高的角度觀察物體時，物體的影子會落在光線投射的同一方向。

圖221和222. 利用自然光描摹平面上的物體。當物體背光，而太陽在我們眼前時，光消失點就是太陽本身；當太陽在我們後方，影子落在物體後面時，光消失點在地平線之下。

明度：如何比較及分別色調

當我們在觀察並繪出光影的效果時，我們正同時在衡量著主題物的色調。這是很重要的素描藝術的觀念，因為人物的形體和作品的藝術價值都依此來做評斷。所以：

> 明度即為色調，
>
> 明度是比較而來的。

明度包含心理上對顏色的色調和明暗的分類，比較出哪些是較暗的、哪些是較亮的、而哪些又屬於中間色。

這觀念應該很容易了解，但真正實際練習色彩明暗時，才會知道困難之所在。第一種，也是最常見的錯誤，即畫家過度的把色調變黑，使得作品流於過份強烈和錯誤的明暗比例。圖223A（有一可衡量明度的色調表）即為一錯誤示範，我們可以看到白色及淡灰色不足；而圖224則是另一個常見的錯誤示範，相對應於色調圖224A，則用了太多的中間色。所以若不想犯錯，最基本要遵循的規則是：

> 逐步進行比較和評量的工作。

觀察、比較，然後再仔細觀察一遍，使用固定色調如黑色、白色，當作你基本比較的顏色，因為每個主題物裡一定有黑白兩色的區域。將深灰與黑色、黑色與淺灰、深灰與白色、白色與淺灰一起比較看看，加以調整並使它們看起來各有不同。記得前景的顏色要比遠景的顏色要濃些、暗些。

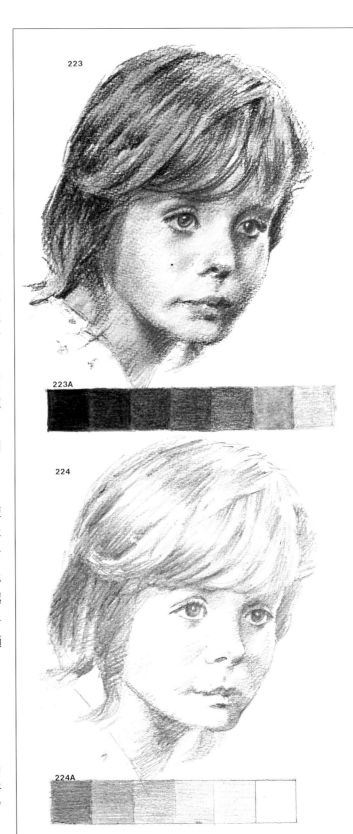

223

223A

224

224A

圖223和224. 兩個明度色調上錯誤的例子。在圖223中，即使臉上的五官集中了大部分的光，主題的色調仍太過陰暗。而圖224則與圖223相反，畫家下筆不夠重，造成了如此晦澀、不明確的結果，而圖223A與圖224A則顯示了兩幅畫明度的色調表。

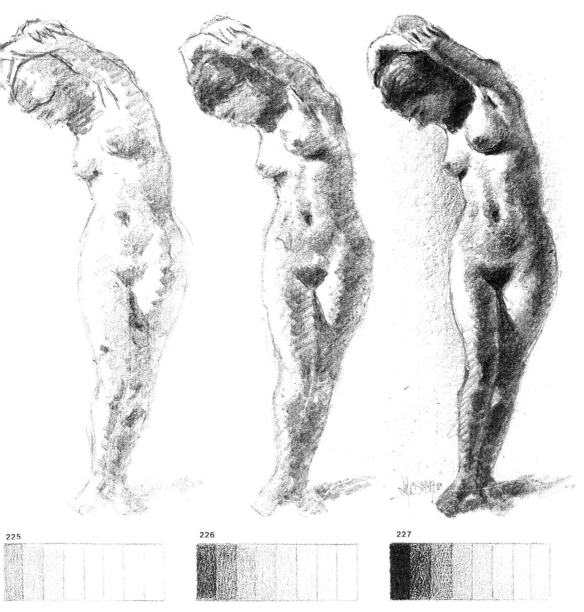

225

226

227

225和226. 在此素描
作中，可以看到用鉛
一步一步的畫出漸層
調的過程。

227. 此一色系牽涉
圍較廣，從深黑到淡
或暗白，可供畫家描
人體的立體感之用。

在作畫時，永遠都要用漸進的方式來表
現色彩明暗。我們可以先選擇中間色調。
先採用淡的色調表做出不同的陰影來表
現立體感（如圖225），然後再繼續地漸
漸加深顏色，一步一步地一直到你的畫
完成（圖226）。

別忘了畫上光。

記得在第60頁曾提過的，人體並非只由
線條或肌肉構成，還要加上光影。看看
圖226的裸體像，此素描的完成不是因為
畫筆的線條，而是因為其自身上的亮度，
並加上背景柔和的陰影陪襯。

所有的畫家都知道有一個古老的公式，
可作為一個輔助的技巧：

瞇起你的眼。

在瞇眼的同時，稍作點斜視；為什麼要
這樣呢？因為，第一，你能夠將視線所
及的一些雜物排去；第二，對比效果
能夠被強調出來。前者的意思是你可以
將主題物綜合起來觀看，也就是說，你
只會看到色調及顏色。因為當你半閉起
眼睛時，你所看到的影像會變得模糊，
因此物體之間的對比會變得明顯。

光與影

「光」在一幅畫的構想和完成之中，是一個重要的因素；受到卡拉瓦喬(Caravaggio)影響的暗色調主義，其以強烈的對比著名，也將光視為其基本要素。而印象派則將光視為主要因素；野獸派亦因為堅持純色，而奉光為圭臬。

實際上，光能讓畫家表現其感覺和情緒，下面幾件事應銘記在心：

光的質、方向、量。

光的質

電燈發明之前，偉大的畫家們在工作室裡憑藉著由天窗自外面投射進來的自然光工作。這種情況下的結果可從圖228，重新繪自委拉斯蓋茲的《紡紗者》(The Spinners)中看到一個鮮明的例子，你可以看到在背景中照在人物上的光線。在圖229，我們可以看到今日的畫室長什麼樣子，事實上，這是我的畫室，而照亮這斗室的是來自上面的自然光。

這種光源，是種傳統照亮室內的方式，帶來一種柔和的轉變，能照亮滿室而沒有強烈的對比（圖230A）。比較人工光線與太陽直接照射的光，前者的光線較生硬、具戲劇性，能創造出強烈的輪廓線條（圖230B）。

光的方向

光有五種可能照射的方向：

1. 來自前方（圖231）。這種不太適合作素描時用，這種光源對「色彩」畫派非常理想，其不考慮明暗，並使用無光澤的顏料，而且以沒有陰暗之分的表現方式來表現物體的形態。

2. 來自側邊（圖232）。這種方法很適合表現物體的形態和體形。任何物體的素描和繪畫都可以用得上。

3. 半邊打光（圖233）。這種方式使得物體帶點戲劇性的味道，適合作為靜物和人物的素描和繪畫時使用，也常被應用於自畫像。

4. 從後方來（圖234）。這種方式充滿著特殊效果，特別是當你想藉著在陰影處的反射光線來緩和對比的程度。

5. 自下方來。今日來看，這種照明方式很奇異。但要表現出懼怕、痛苦、恐怖等等的表情時卻是非常合適的媒材；哥雅即在他的作品——《1808年5月3日死刑之執行》(The Executions of 3 May 1808)中，運用此一方式。

圖228和229. 委拉斯蓋茲，《紡紗者》，普拉美術館，馬德里。和它偉大的畫家一樣，拉斯蓋茲藉著從離地1.5公尺的天窗射進的間接自然光作畫。在圖229中，這是個現畫家——我——的畫也藉由自然光照明。

228

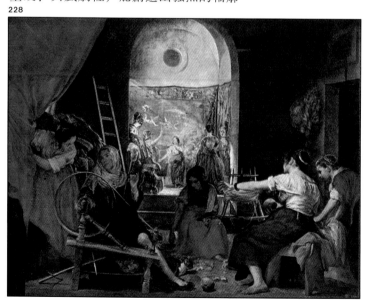

229

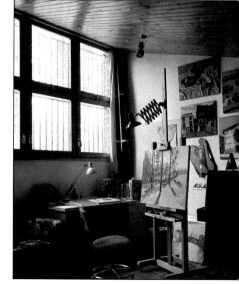

230A

230B

光的量

很明顯地，光的量在一幅畫中佔有一個決定性的角色：若是一道強光，特別是當它呈現漫射的狀態時，其會將光影的對比程度減小，甚至完全消除。而另一方面，若是一道弱光則會使對比效果明顯，使得在一些情況下的陰影部分會呈現黑色。

在選擇主題物時，也要同時考慮光的形式，就如同德國哲學家喬治‧黑格爾(Georg Hegel)在《藝術的系統》(System of the Arts)裡所寫的：「繪畫之主題與光線的形式有著密切的關係。」

231

232

233

234

圖230A和230B. 圖230A的主題物受到間接而且柔和的光線照射，這種方式並不會加重色調的對比；而和圖230A相比，圖230B的人工照明使人感到生硬和色調明暗的對比。

圖231至234. 這些是以同一個蘇格拉底石膏像在四種不同方向的光線下所呈現的範例。圖231的光線來自前方；圖232的光線來自前側面；圖233為半邊光；圖234則是背光。

對比

解決對比的問題和解決明度的問題息息相關。達文西在他的《繪畫專論》一書中說過，因為「畫家必須要去分辨來自最清楚明亮及最陰暗區塊的光和陰影，

也要知道這兩者怎樣混合，以及要用多少的量混合。」他並補充道：「畫家必須要比較兩者。」 也就是說，明暗程度的基礎即從比較色調中找出結果。

如果想加強對比效果，下面有幾點要素需銘記在心：

1) 對比可以是色調，也可以是色彩的對比。

2) 對比有可能經由畫家所假造出來。

3) 對比可以是鄰近色。

1. 色調之對比；顏色之對比。色調對比是暗色調與淺色調之對比；而顏色對比是兩個不同顏色之對比：如藍與紅、藍與淺綠。而且兩種互補色可以造成最強的對比效果。

2. 創造對比。布塞特，一位畫家兼教師在他的一本書中作了這樣的解釋：「提香刻意地將自己風景畫的背景塗黑，讓畫中前景的人物較明亮，使他們看起來更顯著突出。」 塞尚在他的靜物畫裡用了同樣的技巧，運用強烈的暗色來劃界、區分輪廓與加強物體的形態與色彩，加深了如水果、瓶子、籃子和桌布這些物品的形狀與輪廓。

3. 鄰近色對比法則。這項法則足以解釋提香、艾爾・葛雷柯及塞尚為什麼這樣做：周邊的色調愈暗，原本主題的白色看起來則愈白；反之，周邊的色調愈淺，原本主題的灰色看起來會更趨近於暗灰。

當然上述的這些畫家們已知這項法則，也已經運用於創造對比的情況上。如果你注意到圖235和236的灰色方框是同樣的灰色，但在視覺上，被黑色圍起來的灰色會顯得較淡，而周邊是白色的灰色區域則顯得比較暗，則你會將這項法則記得更清楚。

有關對比，還有一個問題要談：「何時你會認為物體的顏色變得較淡？是較靠近你，還是距離你較遠的時候？」 你要的答案在下一頁，因為這個問題牽涉到對比和氣氛的問題。

235

236

237
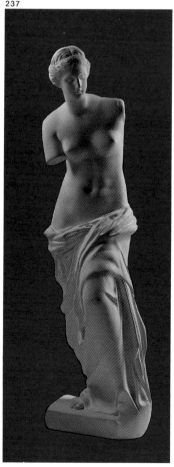

238
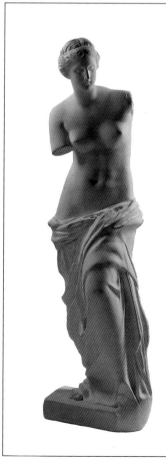

氣氛

圖235至238. 根據鄰近色對比法則，周邊暗，則灰色區塊更淺，反之亦然。你可以看到在這兩塊灰色方塊及兩幅維納斯的圖中，當它們在背景呈現黑色時，主題變亮，而背景呈現白色時主題則變暗。

圖239和240. 這兩幅以鉛筆描繪的草圖與素描說明了黑格爾(Hegel)的觀念，也就是前景帶有最強烈的對比，而愈往後對比效果則漸減。

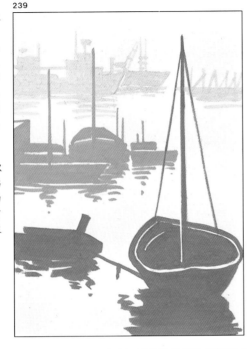

239

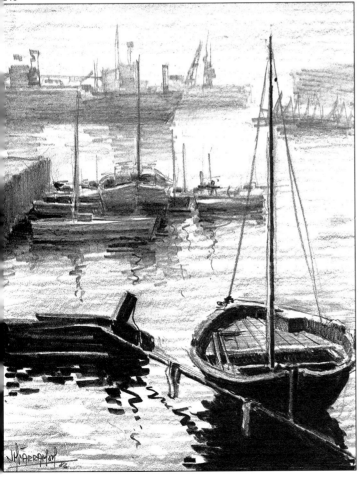

240

明度和對比的直接關係在於氣氛。問題是，要在作品中表現或暗示這種氣氛，經常是很難感受到的。所以現在我們在以下數頁中要為這難題作解答。但是，首先讓我詳述決定氣氛的幾項因素。在素描或繪畫裡，氣氛是由下列幾個方法描繪出來的：

1) 前景、中景、背景間的強烈對比。
2) 背景是變淡、褪色、趨近於灰暗的。
3) 和中景、背景相比，前景要較鮮明清澈。

黑格爾說得對：

「前景比較暗，但同時也比較亮。」

這裡的意思是指在前景的顏色並非較亮或暗，而是在色調上有強烈的對比。換句話說，我們要記得我們所得到的一個基本規則：

對比會隨著氣氛而減弱。

觀察圖240：此圖的前景幾乎都是以黑白兩色呈現，造成鮮明的對比，以9B鉛筆描繪出濃厚的黑色，就可以達到此效果。中間位置的那艘船，因為氣氛的關係，顯得較趨向於中間灰，對比也比較柔和。背景的灰色已模糊，並無對比可言，物體的形體輪廓是憑直覺感受並不仔細用線描繪出來。

好的素描或繪畫都帶有幾分靈妙的感覺。氣氛及第三度空間的表現來自於神態的描繪，亦來自以擦拭的技法模糊輪廓。所以在肖像畫裡，以人物的輪廓來表現；在靜物畫裡則是靠其所組成的物體；而風景畫則是靠山的輪廓來表現。

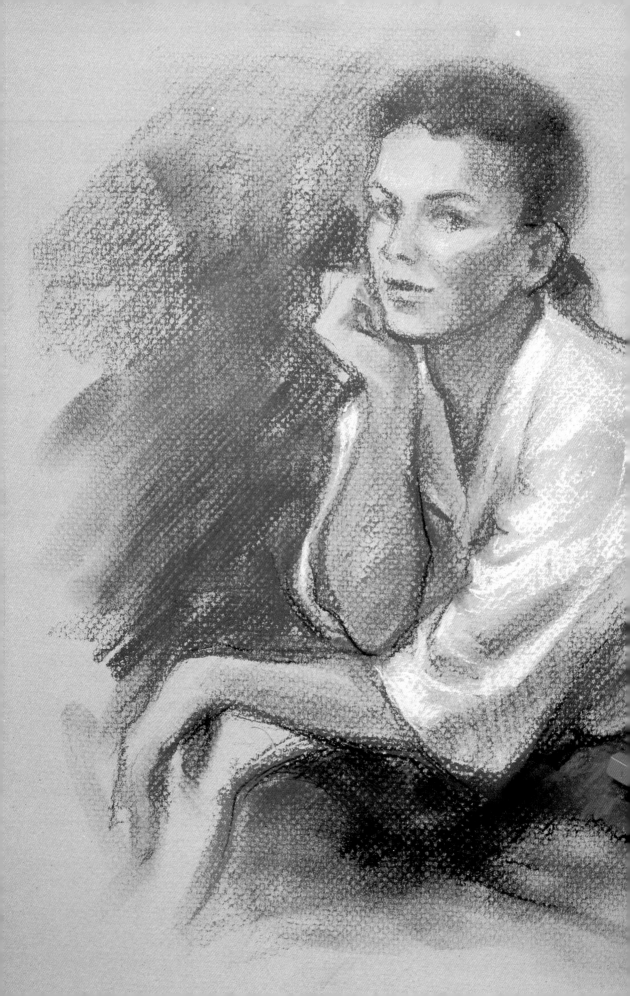

總結以上所說，接下來一開始是一連串的速寫練習，要用不同的素材來實地演練；然後我們將分別畫一幅以人物為題材的炭筆畫、以母雞素描為題材的蠟筆畫，以及用麥克筆所繪的故事板(即storyboard，待會兒你就會知道那是什麼了)。另外，還有只運用兩種顏色來畫的水彩風景畫、用粉彩描繪的花束，以及在灰色畫紙上的裸體粉筆畫。我當然會一步步地解釋這些素描是如何完成的，但你可不是只有閱讀而已，至少要練習其中兩種，如此一來，你所讀所見的才能真正的在你自己的作品上有所成果。

素描練習

畫速寫

畫速寫——有快速的、也有慢工夫的。在有限時間內,用你毫無拘束、自由自在的手,練習你的筆觸。記錄下你的時間。剛開始時可以用10分鐘,再來5分鐘、3分鐘……

你需要一疊相同規格的畫紙或是比16開稍小的畫紙,還有軟芯鉛筆,如4B或更好的4B或6B純鉛條,也可以用色粉筆或麥克筆(選擇三、四種顏色,如黑色、赭色、土黃色和灰色), 甚至印度墨加鵝毛管筆都可以。參考下頁圖245重畫的速寫。圖246是我在酒吧的平臺屋頂上看到這位年輕女士在閱讀時而畫的。同一頁的右上(圖244)則是描繪我的兒子在看電視的情景。左邊那幅(圖243)是我在鏡中看到的自己的模樣。題材到處都有, 不管是在家看電視、家中的寶寶或長輩在打瞌睡時、你自己鏡中的樣子,還是在街上、酒吧裡、火車上、公園裡或動物園裡都能找得到。你曾經身在動物園裡或和農場上的雞、鴨、兔子、豬、牛、馬等這些動物們一起完成你的速寫嗎? 如果沒有,你都不知道你錯失了些什麼東西,因為那種感覺是一種美妙、異乎尋常的經歷,只有一些像你這樣知道如何描繪的人才能參與其中。

畫速寫和繪畫一樣都需要有一些練習圖來學習更流利地筆畫、更高超的技巧和更強烈的藝術感。因為在畫速寫時, 你不會有任何煩惱、條件或阻礙發生, 就是儘管畫,絕對地自由自在的去體驗。當這項技法成為畫家的一部分時, 亦正是其天賦展現在畫紙上的一刻。

241

242

圖241至246. 速寫是需要持之以恆的工作,這是保持並使技巧、技法完美的練習,而且會加強創造力和揮灑自如的描繪能力。就如梵谷所說:「速寫有如播種,你會在完成的繪畫作品中得到豐收。」 在這兩頁裡,你可以看到許多以不同畫材,針對不同主題所繪的速寫。

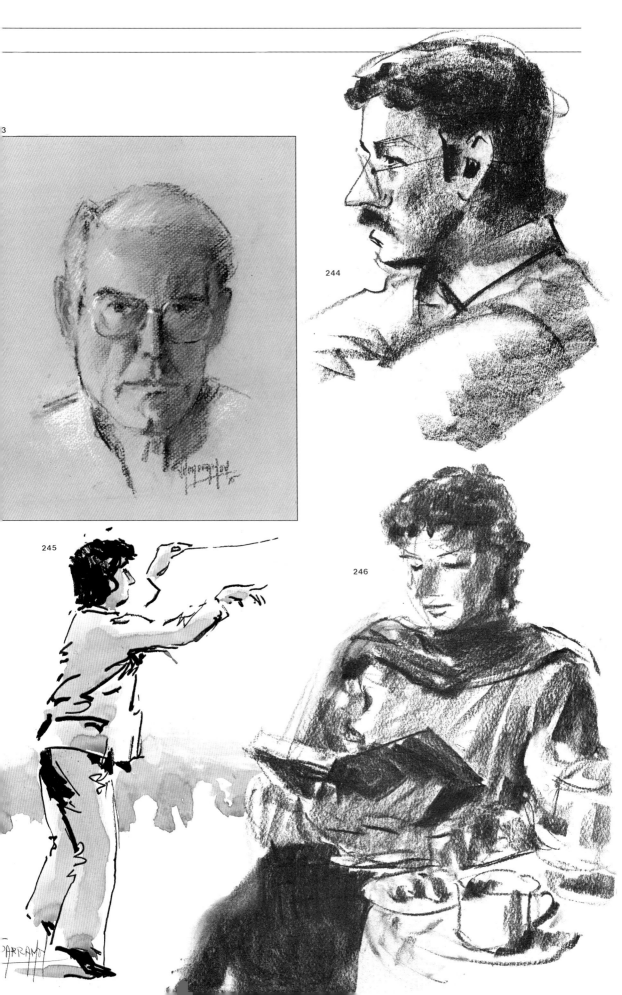

3

244

245

246

米奎爾‧費隆用炭筆畫肖像速寫，用白色粉筆打光

247

費隆(Miquel Ferrón)，一位畫家；艾絲特(Esther)，則是一位平面藝術設計師，今天艾絲特擔任費隆的模特兒。材料是米一田特灰色畫紙、炭筆和白色粉筆。

費隆花了好一段時間仔細端詳這位模特兒，先看看畫紙，然後是模特兒，現在他正試著衡量筆法、在心中測量及做比較。

他那雙令人驚奇、自信滿滿的手，突然開始下筆了。他毫不考慮地先以粗線條描繪其輪廓（圖248和249），只見畫家的手快速地移動著，狂熱地揮舞著。此時，與真人有幾分類似的圖像開始在紙上成形（圖250和251）。

突然，他停了下來，並說他把人畫得不夠高：「我要用我的手擦掉一些筆跡，並使身體看起來長一些，而使其有足夠的高度。」你可以比較圖251和已畫好的圖254看出錯誤的地方，並看到在圖251是如何修正錯誤。

然後他繼續以白色粉筆加強亮光的部分，並將模特兒臉部及短上衣打亮（圖252和253）。

畫家充滿活力地為人物描繪輪廓及強化線條，卻不忘要以綜合的方法表現出來的形體及光影的詮釋來完成自己的作品。

圖247. 畫家米奎爾費隆正為他的模特兒艾絲特，一位平面藝設計師，描繪一幅炭畫像。

圖248. 費隆以相當的速度，架構起初步草圖。

圖249至251. 圖249費隆畫出臉部；圖250是正他先前畫的線條；251，架構身體，然後上注意到頭與身體的例不對，所以立即修正錯誤，你可以和下頁圖254作比較。

248

249

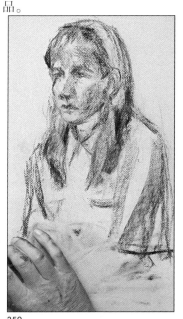

250

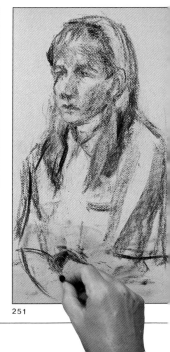

251

圖252和253. 畫家首先
用白色粉筆打光,先從
臉部開始,再下來到模
特兒的上衣,此時頭與
身體的比例已經改正過
來。

圖254. 這是以快速流
利的素描及筆觸所完成
的肖像畫。

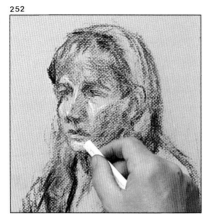

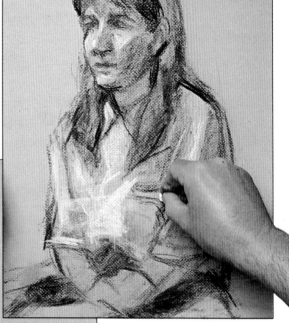

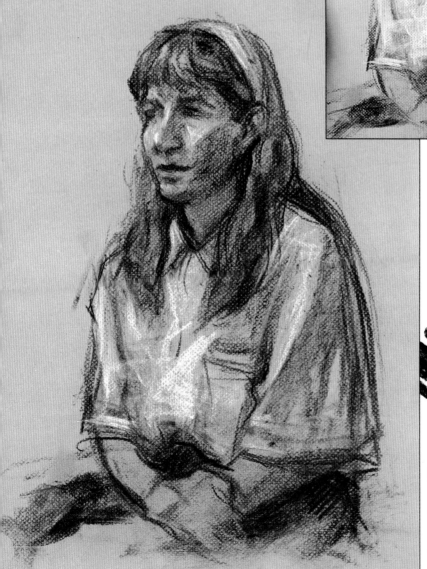

用蠟筆畫母雞

文森·巴斯塔 (Vicenç Ballestar) 是個專業畫家，他對於描繪動物有相當豐富的知識。雖然大部份時候以水彩作畫，但他對每樣技法都很在行。這裡，他將使用蠟筆描繪一隻母雞。

我和巴斯塔到達鄉間的一間養雞場，巴斯塔同時也擔任攝影師，我們走進去並試著使自己感到舒適，以讓工作順利進行。

但是，老實說，我們覺得一點也不安適，反有些坐立難安。

巴斯塔選定一隻羽毛色彩獨特的母雞（見圖257），但不打擾牠的行動，他坐在他的摺疊椅上，便拿起放在地上的盒子裡的蠟筆，開始在他的腿上的一疊紙上作畫。讓我們看看他在做什麼，以及如何完成作品：

他用一支幾乎接近黑色的深褐色蠟筆，來描繪這隻雞的輪廓，然後再以同樣的

顏色在尾巴、翅膀下及脖子上部，繪出彎曲、平行的線條，給予此畫一個大概的外形，他並加了幾筆土黃色（圖261）；接下來用刀片刮一刮，「畫」出線條和斑紋。他「畫」完尾巴後，再將雞冠塗上紅色，如此，素描的部份就快大功告成了。最後他畫眼睛、頭和腳的細部描繪，當然，這隻雞在作畫的過程中一直走來走去，但我們在圖258所看到的是，巴斯塔已經在第一階段的素描捕捉到牠的結構，而從現在開始……

「從現在開始，」巴斯塔突然說，「只剩下整合及繪圖的問題了，這是如果你努力且大量的畫，你就可以學到的技巧。」

圖256. 巴斯塔以蠟筆和刀片創造出生動有趣的素描。

圖257. 今天的模特兒是一隻帶著黑色羽毛並且有均衡對稱的白色斑點、看似不太安份的母雞。由於牠不斷地移動及其複雜的羽毛，所以是個不太好畫的主題。

圖258至260. 巴斯塔是一位動物畫的專業畫家，他以深褐色蠟筆描畫母雞。先畫出輪廓，再以粗且弧形的平行線條畫羽毛（如圖259），並將之轉成對稱放置的區域來表現母雞的身體。

257

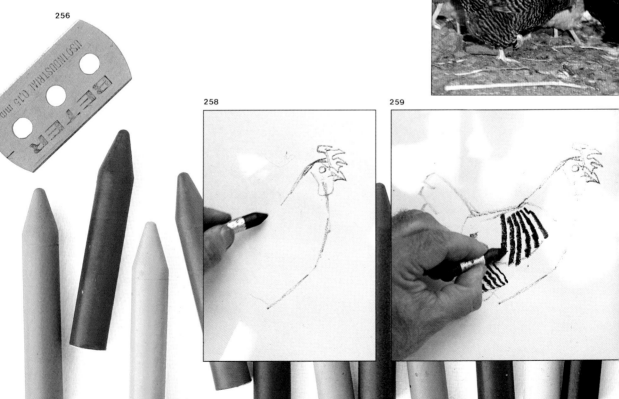

256

258

259

260

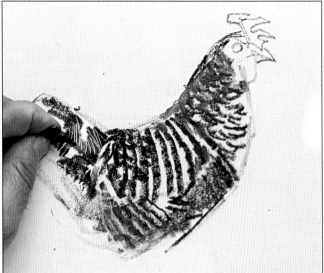

261

262

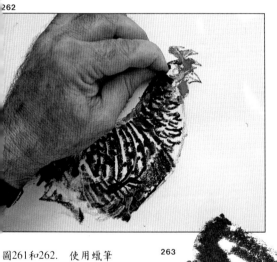

圖261和262. 使用蠟筆作畫可以用刀片來摩擦一些區塊及畫出線條，這樣可以為主題物的立體感添加不一樣的效果，並使它更完美。

圖263. 這真是太棒了！這幅畫正是展現出蠟筆畫擁有無限可能性的一個絕妙佳例。

263

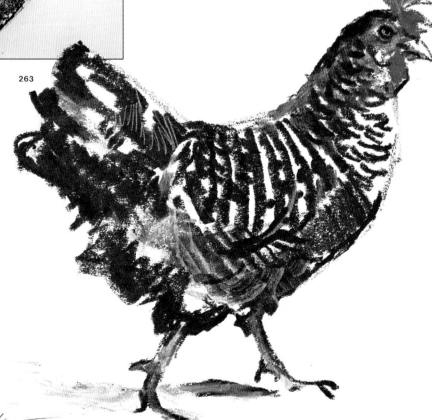

創造及描摹故事板

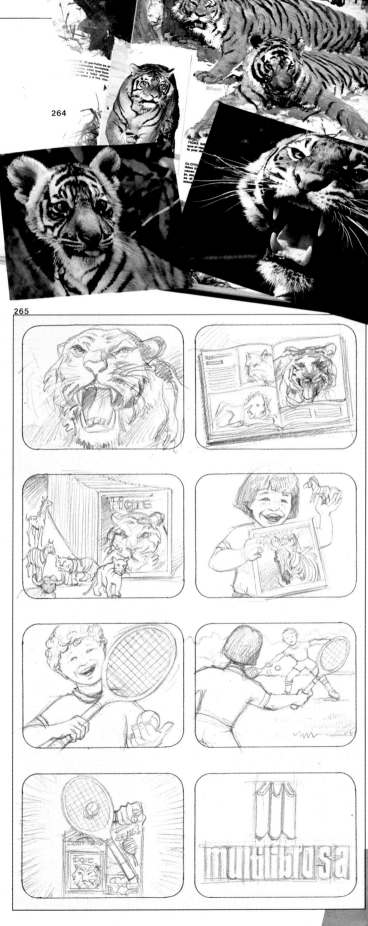

圖264. 要畫故事板或其他類型的插圖之前,你必須有一些參考資料,比如像老虎這類特殊的主題是很難只單憑記憶來作畫的。

一個商業的故事板基本上是電視廣告的腳本。

電視廣告,即場景,是廣告代理商杜撰出來的。製作廣告的第一步包括了撰寫一篇短文或腳本,然後是腳本的計劃書(即故事板),以便作為日後製作廣告的基礎工作。

我們的客座畫家,米奎爾・費隆,在這方面相當在行,他已有許多故事板的作品,今天他將要再重繪在本頁上一個近來在西班牙電視上出現的廣告,這是為了五歲到八歲的孩童製作的野生動物系列叢書,共分三十次播出。為了推廣此一系列,製作單位免費贈送三十種玩具給孩子們,並舉辦一場網球賽。外觀上,故事板由一、兩張對開的紙構成,上面依照電視螢幕的形狀印上不同的圖畫。而每幅圖片下面則有腳本的文字說明。費隆參考一些有關野生動物的圖片(圖264)作為準備工作。老虎是他最想畫的——因為動物的圖案在這支廣告片的第一格便會出現。

圖265. 故事板是電視廣告的原始圖片創意,是影片拍攝時用來抓取鏡頭的參考資料,它在廣告的專業術語是廣為人知的。製作故事板的第一步是將廣告的情節轉化為一種連環圖畫。這裡我們看到一些為電視廣告所作的故事板,是費隆為了一系列的兒童書籍作促銷而做。

266

267

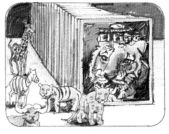

根據腳本說明，他畫了一些習作以便捕捉、調整並組合每一個畫格的影像。接下來，他開始用中間等級的HB鉛筆描繪故事板。再來他憑著記憶將老虎、孩童嬉戲的模樣、一些書籍及小動物的樣子畫下來。在最後的一格中，他將發行此書的公司的商標畫下來（圖265）。現在，他再檢視其作品，用細字的05號麥克筆修飾先前的描繪（圖266）。然後把之前以鉛筆描的線條擦掉，再以麥克筆為故事板上色（圖267）。但這個階段屬於第二部分，在下一頁會有每一步驟的示範。

268

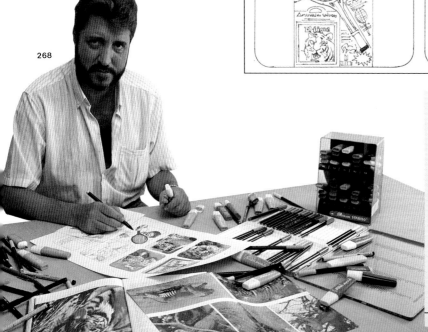

圖266和267. 首先以細字麥克筆描過，再用麥克筆上色。麥克筆是這種作品裡典型的工具。

圖268. 我們在接下來幾頁會看到費隆作故事板的情形。他用一支中間等級的HB級鉛筆描摹，並以細字05號麥克筆再描一次並檢查，再以愛丁牌1300型麥克筆上色，並以須凡·史達畢奧牌麥克筆作為較大區域的上色輔助工具。

以麥克筆為故事板上色

費隆使用愛丁(Edding)1300型的89色的油性麥克筆為作品上色，並以須凡‧史達畢雷奧(Schwan Stabilayout)製的45色麥克筆當作輔助色系，以作為畫粗線條用（這些是在現有的70色水性麥克筆之中較常用的）。

費隆一格一格的畫，以亮色作為這些故事板的準色。此處值得一提的是一項技術性的細節：他在下筆前，先拿一張小紙片放在故事板上試驗顏色，從中選取最好的濃度、明暗度、色調等等，這樣子的作法可以保護作品。你知道的，麥克筆可繪出透明的純色，當你在使用油性筆時，這些顏色可以被水稀釋或因和其它顏色的麥克筆混色而稀釋。剛開始的時候，它看起來好像如水彩般的透明，似乎需要你以重疊色彩的方式來調色。但，幸運地，因為色系多樣豐富，讓你可以不必調色，就可以從中選擇你想要的那種顏色。和水彩的運用一樣，使用麥克筆需要由少漸多，先以較亮、較淡的顏色來上底色，再以較暗的色彩覆蓋上去。從以上可得知利用麥克筆的素描，如水彩畫一樣需要高超的素描技巧與知識。你一定要對色彩學有相當的認識，否則一旦畫上去，你便無法修正、抹去，這時便為時已晚，而無法補救。看看下頁從電視廣告導演所拍攝的影片複製的圖片（圖270）。可注意到這些鏡頭和故事板的構圖及畫格是一模一樣的。

269

旁白：一套聚集野生動物的書籍

有趣的內文，可以使你更了解

你的動物朋友

小孩的聲音：每一本書都有其相關的動物模型玩具

並隨書附贈一支稀奇的網球球拍

從現在開始你的野生動物的收集

圖269. 完成的故事板，以負擔此廣告的出版公司商標作為結尾。請注意它燦爛而且對比鮮明的色彩，這通常是此類作品的一個特色。

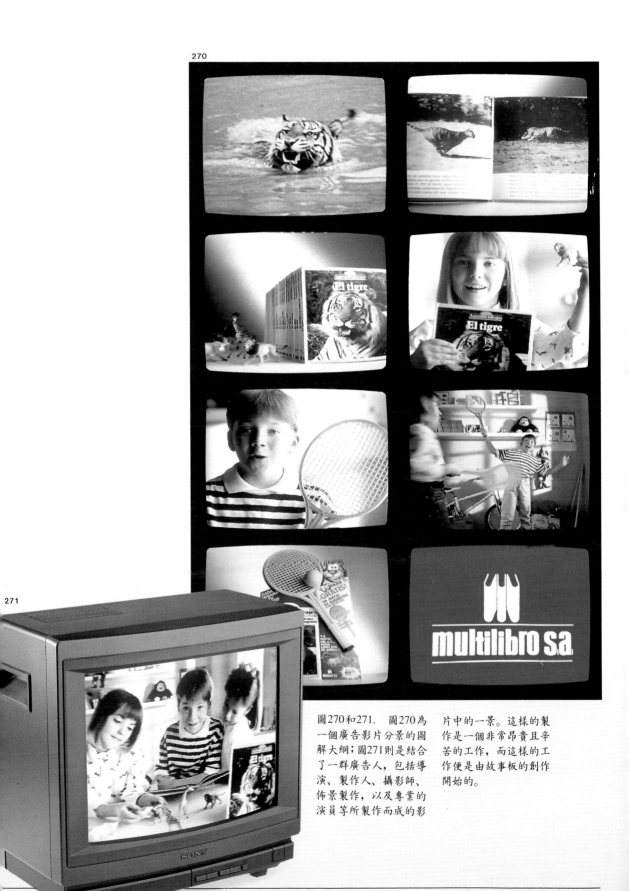

270

271

multilibro s.a.

圖270和271. 圖270為
一個廣告影片分景的圖
解大綱；圖271則是結合
了一群廣告人，包括導
演、製作人、攝影師、
佈景製作，以及專業的
演員等所製作而成的影
片中的一景。這樣的製
作是一個非常昂貴且辛
苦的工作，而這樣的工
作便是由故事板的創作
開始的。

薄塗——兩色水彩風景畫

圖272. 第一步：包含光影配置的一幅架構良好的鉛筆素描。

步驟一：主題素描

繪圖並不容易，特別是運用水彩的時候。為了成功的畫出一幅畫，你必須對於素描的藝術有所鑽研，包含為主題架框、判斷比例及明暗程度。此外，你必須對色彩學下功夫，你必須去看色彩，而且知道如何將其與繪畫結合運用。倘若要使事物更精緻複雜，那你在水彩這門技法上就得學會一些獨門的技巧，例如描繪天空或均勻的背景、漸層效果、調色、留白，用畫筆沾取顏料，在濕水彩畫上再以濕水彩作畫等諸如此類的事。人們說：「分割與征服。」所以我們要將這三個困難點一分為二，即素描和其它的技巧。今天我要運用兩種色彩作薄塗，這樣可以不必牽涉到色彩的問題，且得以應用素描及水彩繪圖的技術。

我剛才是說兩種顏色嗎？事實上我用四種：

普魯士藍、淺英格蘭紅、黑、白。白色即是畫紙的顏色，而黑色則是以普魯士藍及淺英格蘭紅調出來的。如果你手邊有這兩種顏色，你可以自己試著調調看。無論是用哪一種作主要的調色，你可以看到帶藍的冷黑色，或是溫暖的帶紅的黑色。你會注意到，與用上所有色彩的繪畫相比，雖只用這兩種顏色，

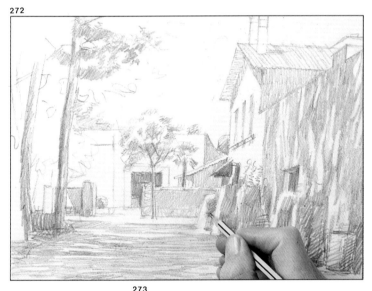

272

圖273. 一開始我用藍色以薄塗的方式為天空上妝，並以淺灰為雲朵的陰暗部分上色，還有用深藍繪於房子的陰影部分及右手邊的那道牆上。

273

274

可以讓你得到眾多不同的色調與顏色為明暗度。

這就是我所做的：

一開始，我先用2B鉛筆描出主題物的形狀。必須注意我在圖272怎樣用中間灰色調完成我的素描。這些灰色會在我的畫中成為額外的顏色，而使得我所運用的普魯士藍和英格蘭紅的組合效果更為加強。

步驟二：上色的第一步

我將天空塗成普魯士藍，將雲朵的陰暗部分塗成偏灰的濁藍色，這種藍色是藉由混合一些紅色所形成的。再將建築物和窗子的陰影部分和右手邊的牆壁塗上有一層藍色（圖273）。

接下來，我以淡紅色為對面的房子上色，用混合了少量藍色而微灰的紅色來為房子側面的屋頂上色（圖275）。我為在背景中陰暗處的牆上色，並混合普魯士藍與紅色來畫地面上的陰影，至此這一階段已完成了。

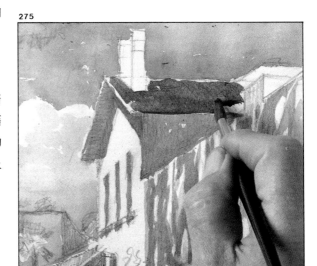

275

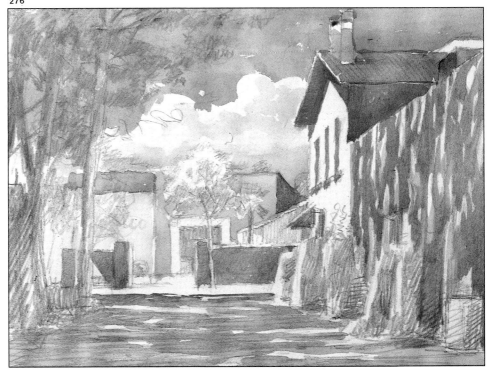

276

圖274. 我只運用兩種顏色——普魯士藍和淺英格蘭紅，並將瓷盤當調色板用。

圖275和276. 那幢大房子的屋頂及地面的顏色是我用淺英格蘭紅混合一點藍色調成的，並在背景部份應用上述的色彩為這幅簡單的淡彩畫帶來染色的效果。

步驟三： 同時進行素描與繪畫

在這一階段，我先為左手邊的樹上色作為開始（圖277），描繪出葉片、枝條、並讓樹幹立體起來等等。這些畫中的素材基本上皆以普魯士藍混合英格蘭紅作為較陰暗的部份的顏色，你可以從這兩頁上的圖277及圖281（已完成之作品）看到這兩種色彩的組合。

關於這點，我應該提醒你，你可能忘了用綠色或黃色（黃加普魯士藍可成綠色）， 來為葉子、枝條、樹幹等繪上淺綠、中間綠及暗綠。但一開始我們就說過，我們要進行的這項繪畫技法不必擔心色彩的問題，而這就是我們正在做的。

（我說「我們」是因為把你當作和我真的一起動手來上色；不過我真的覺得要是你照我的話在做，不管用這個或別的題材都是個好主意。）

你可以看到在圖278和圖279中，我繼續為房子右側的煙囪上色，以及為在背景處的房子的門繪上黑色，並且為窗戶也抹上黑色， 然後將大部份的時間放在那片灌木叢、門及在右邊牆側的圓桶上。

但我不因此而停滯不前，因為你可以在圖279和280看到我已經為樹木，以及在背景處成直角的牆和房子的門上面的小小屋頂塗上了第一層的色彩。

基本上，我已經試圖藉著觀察並上色每一樣東西來進行薄塗，而且描繪和上色是同時並進的。

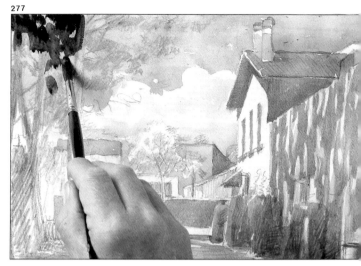

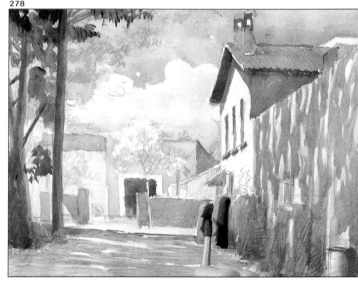

圖277至280. 前三張片示範了左手邊的林、右手邊的灌木叢與背景細部的繪畫；在圖280中，這些只不是這幅只完成一半的的開端。

步驟四，最後一步：潤飾

現在剩下最後一點點的部份等待完成，我要完成左手邊的樹林，加強樹林與前景的棕櫚樹之間的對比，並加強位於中間的那扇門、入口、背景處的牆和小屋頂的色調及顏色，然後以深藍為窗戶和大房子的屋頂披上一層鮮明的外衣，並以黑色原子筆在煙囪上畫幾筆，並將地上的陰影加深，完成靠近地面的較低區域的上色。最後用橡皮擦將留在牆上和地上光亮處的鉛筆記號擦掉。現在，這會不會激起你用兩種顏色畫一幅淡彩的念頭呢？我再說一遍，這可是學習薄塗技法和技巧的一次絕佳的練習，而薄塗也正是學習水彩畫的第一步。

圖281. 看到只用兩種顏色就能達到如此的效果，你為何不試試做類似的練習呢？有一件事可以確定的，那就是它將是水彩畫一次難得的練習。

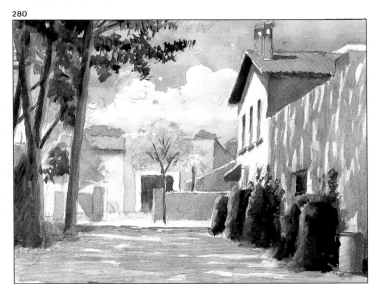

280

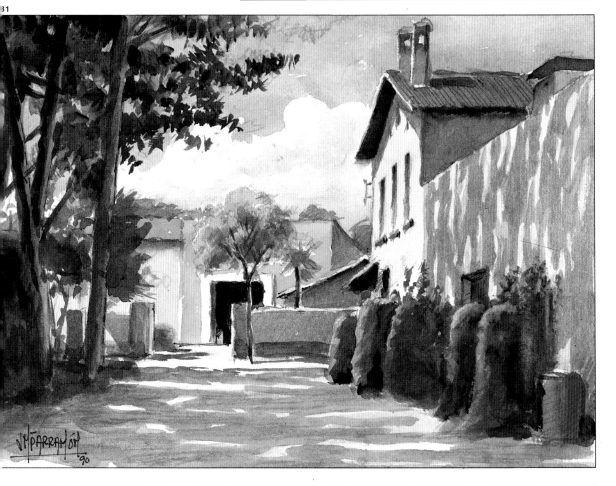

荷西・帕拉蒙以色鉛筆作肖像畫

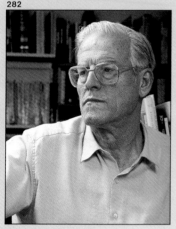

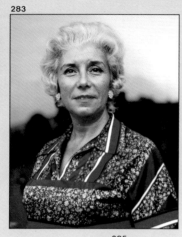

現在,介紹模特兒與畫家——內人與我
這位模特兒漂亮吧?

你大概已經猜到了,我將以內人的這引
照片為準,為她畫一幅肖像,利用的是
格放法。這是什麼?作弊嗎?是的,他
有何不可呢?所有偉大的畫家都曾做過
而且到現在還是一樣,從達文西、杜氧
到竇加和高更(Gauguin),都用過格子把
一張習作轉換並且加以放大成一幅工整
的畫來。所以當你替親朋好友或另一些

圖282和283. 我與模特
兒:即內人。

圖284至286. 首先,將
你所選做為主題的那張
照片放大,然後畫上格
子,另外你也在某些草
稿紙上畫好同樣的格
子,來幫助你描繪肖像
照片時,找到正確的線
條位置。

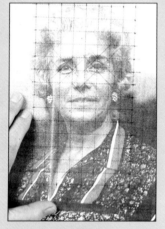

出於比實用更多的好奇心,我們來
看看杜勒創造的這一系統(圖287
之3,本頁下方)的現代詮釋方法(已
由一家英國出版公司授權)。 由圖
可知, 大師是如何透過方框裡的格
子以及他眼前的尖棒引導, 來完成
畫作。

此處我所要使用的是一張上面有原
子筆畫的格線的轉印紙,並以黑紙
板架框(如圖287之1、2),放在靠
近主題物的地方,以便能像杜勒一樣
——除了不用引導的棒子之外——
透過格線來繪圖。

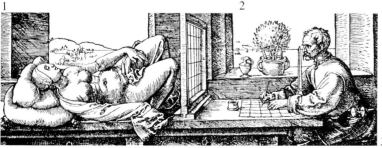

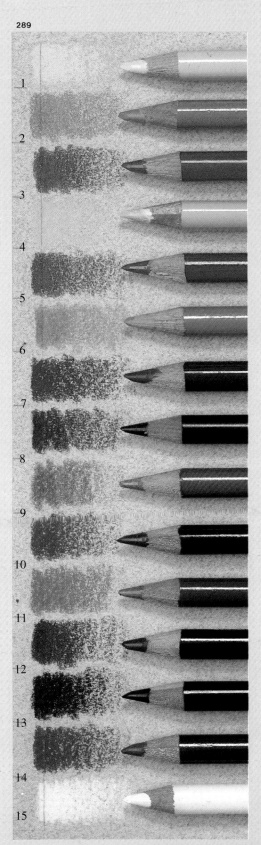

畫時，不要再猶豫不決，就用這種方法吧!

我將用格瑞斯・席爾(Gris Ciel)354號坎森・米一田特紙，而
我選擇的是細顆粒的那一面。

色鉛筆則是雷索・坎伯蘭製七十二種不同顏色的色系，但法
伯―卡斯泰爾或卡蘭・達契製（八十種顏色的色系）或是其
他廠商製的也跟它一樣好。在圖289，你可以看到用來繪此
肖像的十五種顏色。

準備就緒便開始吧!第一階段包括做好一張放大兩倍的圖片，
接著我在影印紙上畫格子（如圖284），並在一張半透明草稿
紙上再畫一次，然後增加更小的對角式的格子。

現在，如果要知道如何從格子中畫出圖來，就看看我在圖285
和圖286所做的。我用尖的HB鉛筆描繪脖子的輪廓，注意在相
片裡的輪廓長度是在格子圖的A、B到C點（圖284和圖285），
所以我連接這些點而成脖子的線條（圖286）；然後再根據格
子化的影印紙，和我自己畫的對照一下。

然後就一直這樣下去，在圖288，你可以看到打有格子線的
草稿紙上已畫好內人素描的線條。

圖288. 這是以鉛筆在
格線草稿紙上繪出的肖
像。

圖289. 這些是我描繪
肖像所用的色鉛筆的色
系：
1. 深鎘黃；
2. 黃橙；
3. 天竺葵紅；
4. 淺粉紅；
5. 洋紅(garanza
 carmine)；
6. 淺藍；
7. 普魯士藍；
8. 靛青；
9. 杜松綠；
10. 焦褐色；
11. 深褐色；
12. 焦洋紅；
13. 黑；
14. 灰藍；
15. 白。

將肖像畫轉印至畫紙
臉部與頭髮的整體和諧

現在，我們要在草稿紙背後用赭紅色粉筆塗一塗，以使之成為轉印紙，而此赭紅色粉筆正是最適合轉印肖像的顏色（圖290）。

再將畫紙放在草稿紙上，用膠布固定兩張紙的頂端，然後以紅色原子筆沿著原來鉛筆的痕跡畫下來，使得輪廓更加明顯（圖291）。但這裡要注意，描的時候不要用力壓，以免紙張會裂開。當你轉印

的時候，可以壓住畫紙的下面，提高草紙，以確保能印得四平八穩（如圖292）。

在圖293的人物像中，你可以看到轉印的畫，一點格子的痕跡也沒有。接下可用棉花，將原來太強烈的紅色色調輕的拭去（如圖294）。

臉部與頭髮之和諧

現在我用淺粉紅及焦褐色為臉部添上彩，再為兩頰塗以鎘橙色和幾筆紅色。我並用焦褐色來描繪眉與眼。現在，為瞳孔及虹膜的部份塗上焦褐和洋紅（如圖295）。

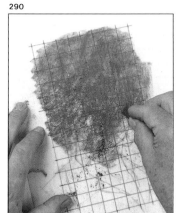
290

291

292

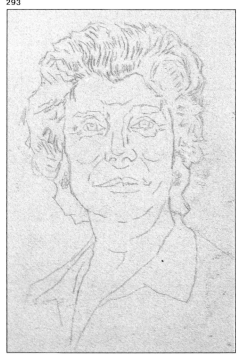
293

圖290至294. 此為將格線畫上的人像轉印到畫紙上的過程。這個過程於本頁有說明。

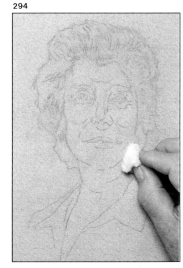
294

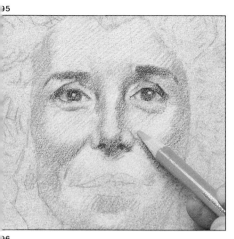

我把眉毛及其陰影用了焦褐、淺藍和杜松綠來加強，並以靛青混合洋紅而成的溫暖的黑色來補強瞳孔。嘴與唇的部份則用洋紅、焦褐及暗灰藍色來表現（圖296）。最後是頭髮，先是用普魯士藍作為基本線條（圖297），然後費神的畫上線條的細節、光與影的感覺，以及頭髮的波浪、發亮和反光的效果。關於這部分，你得花點時間細心地畫（圖298）。

圖295和296. 一開始畫時，我便塗上一層淺粉紅與一種近似於深土黃色的深褐色，最後塗幾層鎘橙色鋪在整個臉部，並用紅色裝飾兩頰。之後，我繼續在眉與眼上下工夫，用的是洋紅、焦褐色和藍色，以及為嘴塗上洋紅色。

圖297和298. 現在我畫的是頭髮的部份，先以線條描出整個架構，再添上光、陰影及反光的一些細節。

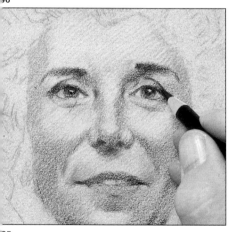

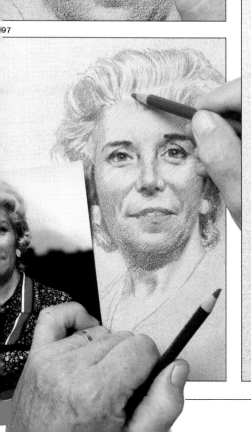

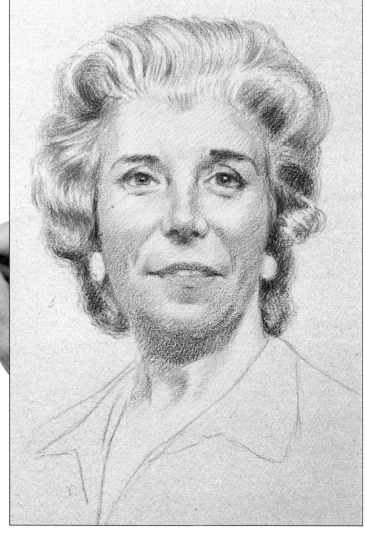

最後一步：潤飾

本頁的這些圖片說明了肖像畫典型的最後的潤飾：刮去一些線條（如圖299），在各處以白色打光（如圖300），替各種顏色的陰暗處塑型，如藍色（如圖301），描繪頸部（如圖302）等等。

但真正的完成是在下一頁的圖片裡。我把最後一步的修飾放到兩天之後才做。我觀察由鏡中反射出來的這幅畫，檢視並修正右眉的位置，因為它太高了，還有嘴的位置，和鼻子比起來，偏了一些，我也加強了臉部的顏色等等。

最後，我決定以幾筆普魯士藍線條當作背景，並以白色色鉛筆添上一兩筆，來凸顯這件短上衣。

「簽個名吧。」內人對我說道。

「我蠻喜歡的，我們把它框起來吧!」她說。

圖299至302. 最後潤的部分，包含了為臉及頭髮以白色鉛筆打的工作。

299

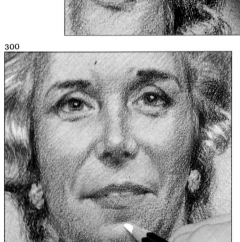

300

301

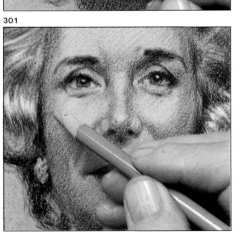

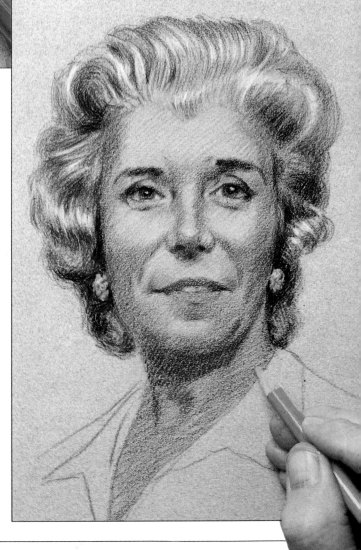

303

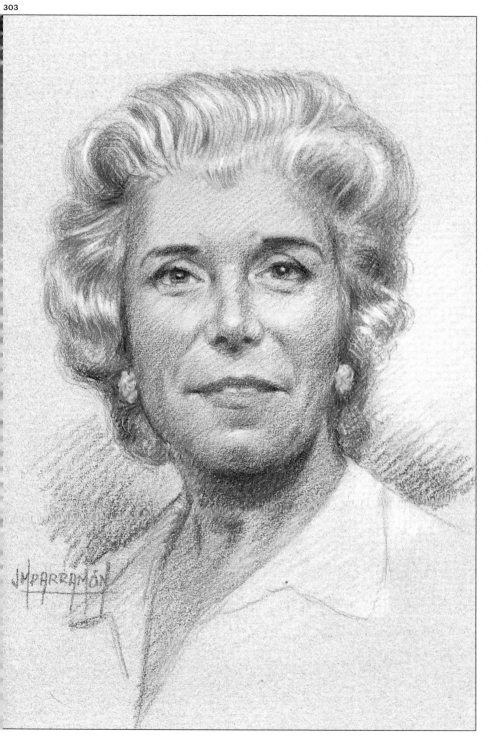

圖303. 運用色鉛筆完成的人物肖像畫。與圖302比較,可以看出我作了幾處重要的修正,例如放低右眉、將嘴的位置挪到中間及加強色彩。這些改變是在真正完成前,我等了兩天才作的修正;因為在這期間,我才能夠以更客觀的角度來看待我的作品,知道哪裡是該修正的地方。我可以藉由鏡中看到的作品,指出我有哪些錯誤的地方,這種方式是達文西為了修正人物畫的錯誤而創造出來的。

法蘭契斯科‧克雷斯波以粉彩繪一束花

享有聲譽的名畫家，法蘭契斯科‧克雷斯波(Francesc Crespo)，同時也是巴塞隆納藝術學院的教授及前任院長，將以花瓶裡的幾朵白色雛菊及玫瑰花作題材，用粉彩筆畫張畫。克雷斯波是個對於這方面的技巧及秘訣相當了解的專家，在每一件作品都會用上很適當的色彩系列，並知道如何調整畫室的溫度，使得那些花保持綻放並看起來好像剛剪下似的。

克雷斯波將用粉彩筆及一張白色畫紙，規格為70×50公分，粉彩筆是林布蘭製180色。但他說：「有時候我也會用勒法蘭(Lefranc)製的。」

你可以從插圖中看到克雷斯波有張帶有輪子的桌子，內有幾個抽屜。在這盒180色林布蘭粉彩筆裡有兩個淺盤，旁邊各

有兩個小盒子，內有粉彩筆用剩的筆頭，上盒裝的是屬於冷色系，下盒則是屬暖色系的。在此兩個盒子前面的空間裡，克雷斯波將他作畫時要用的顏色放在裡頭，好讓他需要時能輕易地找到。

現在讓我們看看克雷斯波如何展開他的大作。

「首先，我詳細打量我的主題物，」這位畫家解釋著：「我心中盤算一下瓶子及花束的高度、寬度，和我該留多少空白做為背景，以及上下和兩側該留多少距離。我想像著整幅畫完成的樣子，即瓶子、花束、背景轉換到畫紙上的模樣，然後……」克雷斯波停止說話，並開始用暗灰色粉彩筆，畫出一個又一個的圈圈，每一個圈圈都是每一朵花的位置（圖307）。他的手動作極快，並帶著自信的

圖304. 在畫室的法蘭契斯科‧克雷斯波，是巴塞隆納藝術學院的教授，同時是油畫、粉彩畫家。他曾經舉行過幾次有關花的繪畫個展。

圖305和306. 克雷斯波準備好畫花的畫架及畫紙。畫架前則是他的「獨門畫具」，即許多的粉彩筆，且完整地以一百八十種顏色排列著。盒子的右邊則是分成冷色及暖色系的粉彩條。

步驟一： 基本架構

或覺,就好像他已知道這些是什麼似的,在畫好瓶子與花朵後,他把暗灰色粉筆換成一支英格蘭紅色粉筆來繼續描繪背景的顏色 (圖308)。如果你觀察以下各頁關於作畫過程的一些插圖,你會看到「將白色畫紙以顏色填滿」的概念是克雷斯波作畫時的一貫作風。

「這需要當機立斷,」 我們的客座畫家解釋道:「顏色的對比要取得平衡及選取一適當的色彩,你要知道背景將會是什麼顏色,並記住鄰近色對比法則,也就是說,周邊的顏色越亮,則中心的顏色越暗,反之亦然。」 克雷斯波仍停留在作品的初步階段,他對於形狀的描繪比色彩還來得有興趣。

現在,他開始為雛菊的中心塗上暗黃色,而花瓣則是塗上幾筆暗灰色粉筆的線條,同時他也試著尋找這些花朵、葉子的形狀,以及陰影部分彼此之間正確的位置及比例。讓我們在這裡稍作暫停,來想一想素描的重要性。

圖307和308. 克雷斯波以快速掃過的線條,用圈圈代表花朵,但只注意它們的位置,而先不考慮其細節,像葉子、花瓣或中心點。

07

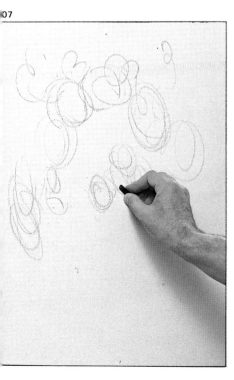

308

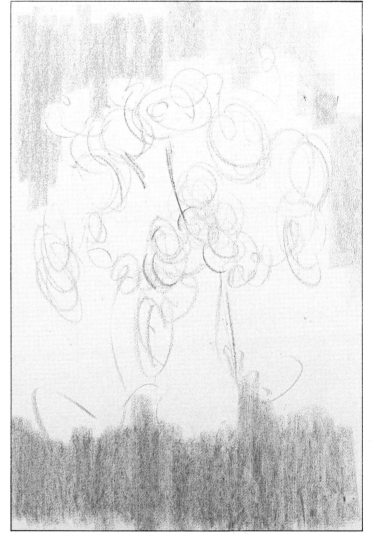

步驟二：在打好的底稿上色

所有素材、所有技巧，需要一位畫家（假如他或她是真正優秀的畫家的話）具有深奧的知識以及對素描藝術有相當程度的了解。「沒有底稿是不可能繪畫」的這個觀念，可以用安格爾的一句名言：「怎樣打底稿便怎樣上色」來做為結論，這點在粉彩畫尤其明顯。

克雷斯波的這幅作品正好應驗而且證實了這項法則。首先，他調整整幅畫的架構，將一朵一朵的花及一片一片的花瓣描繪出來，用明確的線條與輪廓正確無誤地表現出他畫的主題物的形狀。

看著他畫畫，我們可以注意到他十分專心的以獲得正確的架構。剛開始，他似乎將焦點放在輪廓，而非色彩。但很快地，他的色彩蓋住了描繪的線條，色彩取代了描繪的線條。克雷斯波隨心所欲且不停地創新與創造這件具穩固架構的作品，就有如在應用粉彩作畫時該有的態度，因為粉彩的色彩可以在某種程度上，將淺色塗在暗色上。

對於畫家，最理想的狀況是不必調色，便可直接上色。其可運用手邊大量的色系及色調，為一幅完美的底稿上色。

309

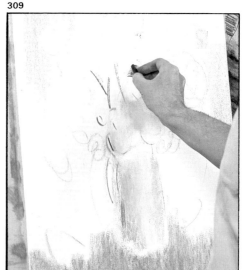

圖309至311. 現在他描出更明確的輪廓，然後專注於為底稿的細節上色，再以手指快速擦拭以達到混色和模糊輪廓的效果。

311

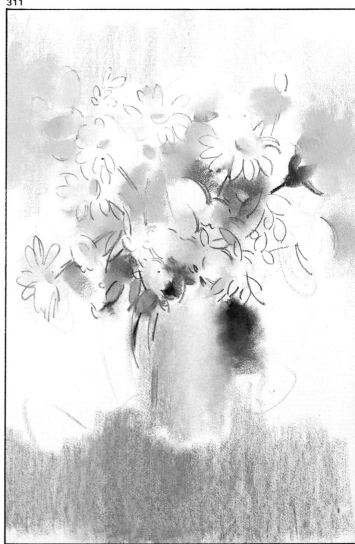

310

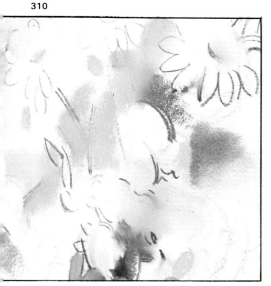

步驟三：為背景上色

在圖313中，你可以看到克雷斯波如何完成此一階段。作畫時他左手拿著一塊布，當這些粉彩條一斷，不論是在手上或盒子裡，跟其它顏色混在一起而變髒，此時這塊布就派得上用場了。

這些粉彩條很快地會被一層薄薄的、帶著藍色、灰色、或類似鮭肉赭色的灰塵給蓋住，因此它們真正的顏色就會被弄髒了，這時候，你就要用布來擦。快些擦拭就足夠解決這樣的問題，另一種方式也常被畫家們所使用，即在運用色彩前，將顏料畫在畫板邊緣試試看其效果，再決定是否要用（如圖314）。

現在，克雷斯波開始為背景上色了。他自暖色系粉彩條中選擇了鮭肉色、灰色、土黃色、英格蘭紅和黑色。他開始邊描邊畫，並一直用自己的手指當混色的工具。「你看到了沒？」他問。讓我們看看圖315到圖318。

他完成了背景，或者，也可以說是完成了選取背景的顏色上一個大體的嘗試。

圖312至318. 克雷斯波的一些粉彩畫的技巧。在每一線條和塗抹動作過後，便將粉彩條和手指清乾淨以確保色彩的純度（圖313）；並在畫板邊緣試驗色彩（圖314）；圖315是利用粉彩塗抹上色；圖316到318則是用他的手指塗擦，且全部的手指都用上，作為混色的輔助工具。

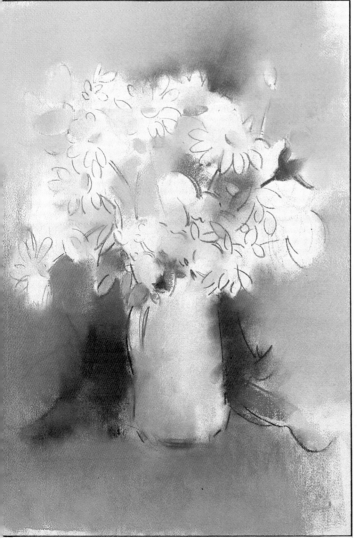

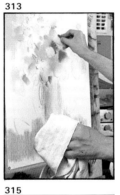

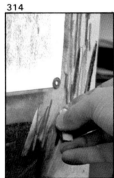

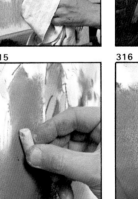

步驟四： 描繪與擦拭

克雷斯波繼續上色、描繪、用手指擦拭，亦用手指及布作疊置、混色與清潔的工作。他說：「你看，當你正用手指作混色時，最好在進行下一區塊的混色前，先將手指上的顏色以布拭去，以避免所有顏色混在一起，而留下的將是和諧的中間色調。」

「說到技法和技巧，」我說：「我注意到你從沒用橡皮擦或布來修正錯誤。」他回答：「對，偶而我會用可揉式橡皮擦，就是你可以將它隨意揉成想要的形狀的那一種；你可以用來擦拭，將花瓣或細緻的莖留白。但我認為這種方式屬於精細的繪畫風格，或許是超寫實主義，而它並不是由一種散漫的形式所表現出來清新和無拘無束的鬆散感覺，就如我在這裡所用的印象派風格一般。無論如何，你知道的，如果你是用這種方式作畫，那擦拭及修正錯誤就不該使用橡皮擦或布，最好是針對錯誤的地方再畫一遍，如此就能蓋住你所不要的線條或形狀。」

現在到了此一作品的最後階段，克雷斯波正全神貫注地在工作，他一連串的動作，一再地反覆有如機械人一般：先描摹，再用手指擦拭，然後將粉彩筆或手指擦乾淨，回過頭來看看描繪的對象，再將眼光轉移至他的畫上，描繪、擦拭、弄乾淨……。

在此最後階段的最後一門課包含了回顧及觀察這幅畫是怎樣一步步畫起來的，我們要記下克雷斯波如何營造在整幅畫的整體感，而非只是一部份而已。

此時，克雷斯波打斷我的說明，笑著對我說：「帕拉蒙，讓我幫你作結論吧！這是我在藝術學院的課堂上一再重覆的

觀念──畫中的每一部分與整體息息相關，這工作必須循序漸進，任何一部份或細節不可能會比整幅畫來得更有價值，你在作畫時必須同時兼顧。」

圖319和320. 倘若比較完成這幅畫每一個不同的階段，我們將會全然的了解克雷斯波所要表達的觀念：「每一部份皆附屬於整體，你必須同時專注於作品的整體上。」

319

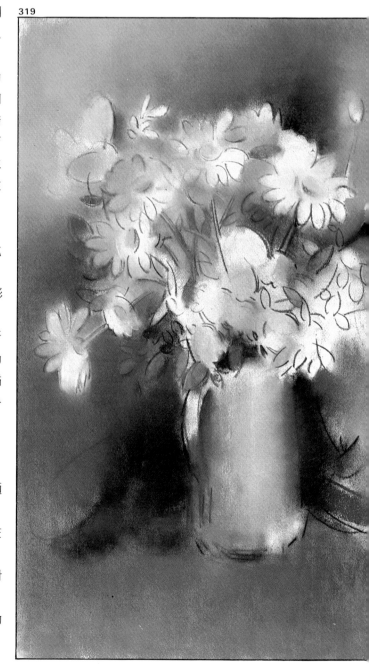

320

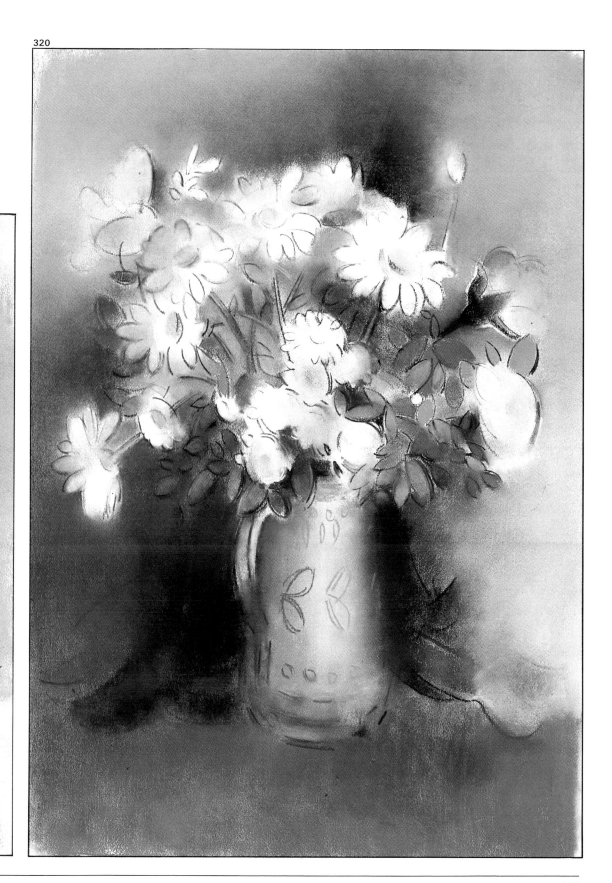

米奎爾·費隆以色粉筆畫裸體畫

步驟一： 初步的速寫和初期的架構

安娜(Ana)，今天在這裡，作為本練習的模特兒。她坐在由一塊白布所覆蓋的椅子及架子而構成的背景之前。米奎爾·費隆要安娜嘗試各種不同的姿勢：站著、兩腿交叉坐著，最後他選擇了你在圖321所看到的姿勢。

在圖322裡，你可以看到費隆將要使用的畫具：一支炭精蠟筆、一盒硬式色粉筆、各種不同深淺濃度的炭鉛筆，以及適合炭筆、色粉筆畫的可揉式橡皮擦。他要用的畫紙是坎森·米—田特製的土黃灰色紙。原來的規格為110×75公分，現在他將之裁成100×70公分，留下右邊4公分的邊緣，作為試驗色彩之用。初步的速寫則以炭鉛筆為工具，待會兒我們會看到他用自己的手指和一塊布作為擦拭的工具。

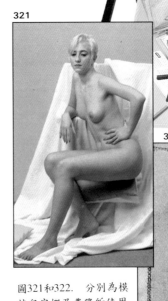

圖324和325. 以炭筆畫出架構。

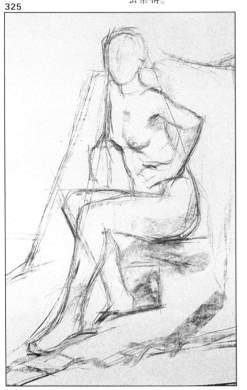

圖321和322. 分別為模特兒安娜及費隆所使用的盒裝色粉筆與炭筆。

圖323. 一開始，先畫一幅小型的速寫用來研究模特兒的姿勢與結構，而費隆將在他全開的畫作中採用。

圖326和327. 費隆抹先前速寫的筆跡，以能夠再描繪一次，重架構，而畫出最後具定性的素描。

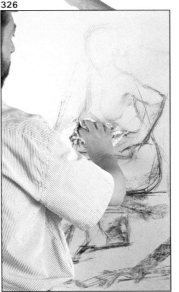

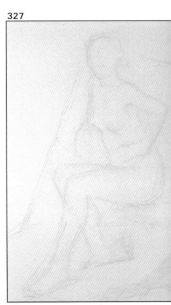

也一開始先畫一張初步速寫，並且將它留在身邊，直到最後具決定性的素描完成了為止。而其尺寸是大到足夠在以畫架支撐的畫板上完成的。你可以在第109頁上的圖342中看到上述畫具。他是用炭筆（圖324和325）描繪，並立即用布擦去，你可以從圖326與327中看到。你或許會問：「為什麼他描下去之後，又將它全部擦掉?」原因是將炭筆線條擦掉後，其痕跡仍在，你可以仔細觀察圖327便知。用此法你可以重繪，然後在初次描的地方重新再架構、修正和調整原來速寫中畫出的結構。

步驟二：以赭紅色粉筆打底稿

費隆現在描繪出最後的架構及畫面：用赭紅色粉筆描出輪廓和外形，或者用色粉筆條寬平的那面繪出中間色區塊以及斬層效果（圖328到330）。

當畫到腿及腳時，他稍微加深了色調以更符合這部分的身體所經常呈現的較濃色調（圖331）。

圖328至330. 藉著赭紅色粉筆尖的那一端描繪出輪廓和外形，或是用平坦的一面達到中間色與漸層的效果；費隆從中得出的這幅裸體畫的雛形。

圖331. 此為第二階段完成後裸體畫的模樣。此時可看出畫中人物已有初步的明暗色調，腳與腿的部份已經有著強烈的色調，但臉部的五官尚未完成。

328
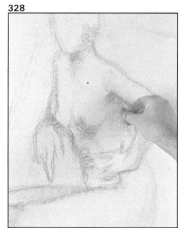

329
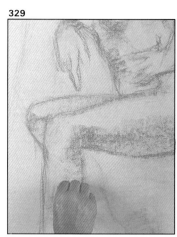

331
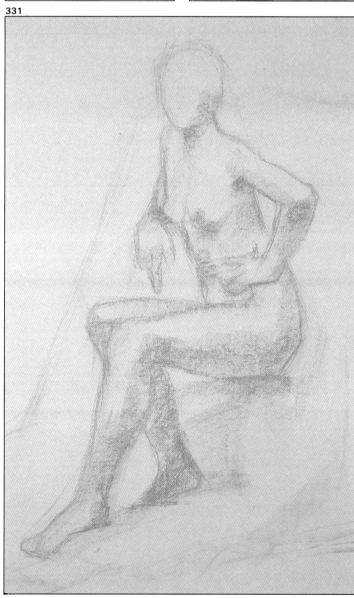

步驟三與步驟四: 混色及研究明暗程度

第三階段的開始,費隆調整模特兒的臉部,並用幾筆線條勾勒出眼睛、鼻子、嘴巴。然後他仍然用赭紅色粉筆來塑形,並用布包住大拇指或以大拇指直接接觸畫紙,來作描摹及混色的工作(圖332和333)。這個擦出色調層次的階段,牽涉到明暗程度的研究,而費隆藉著加強赭紅色粉筆的色彩,塑造出光與影、反光,與加深較暗的陰影部分。在圖334中,你可以看到此階段完成圖。

接描摹的痕跡通通擦掉。我將為整幅畫的結構或畫紙的顆粒打亮,以求得清新、流暢的成品。」

在作為背景的布上,他畫了幾條用白色色粉筆所繪的線,來完成此階段的工作。

圖332至334. 費隆開始畫臉的結構:眼、鼻和嘴,但還不是很準確。他將前一階段的中間色調及漸層變得柔和,在沒有使用紙筆的情況下,他用碎布與自己的大拇指來作混色的工作。

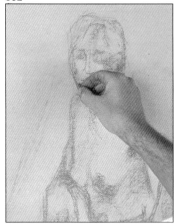
332

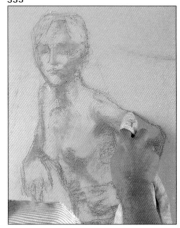
333

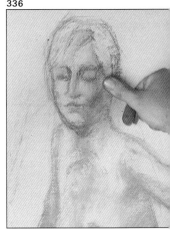
334

加強塑形及以白色粉筆打光

現在開始界定外形,以暗褐色粉筆加強、加深,誠如柯洛所做的:「從頭到尾。」同時也跟隨安格爾的建議:「面面俱到,細細打量,同時兼顧整體美感。」這即是費隆作畫時的工作態度,從頭開始,以腳結束,但卻同時比較人物的外形、畫中的比例、尺寸、明暗度,以及每一部分之間的對比關係,並一直觀察模特兒,再動手畫,然後再看看模特兒,就這樣一直來回地反覆著。費隆說道:「從現在開始,你可以看到,我畫出一條直線而不塗暈,但待會兒,當更進一步的架構、明暗度和對比更為突出時,我將為某些部分擦出色調的層次,但不會將直

圖335和336. 現在可以看到我們的客座畫家已經開始用深褐色的色粉筆為臉部定形了。

335

336

37

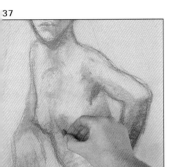

338

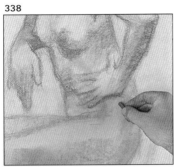

圖337至342. 他在畫紙的右邊邊緣上試色（圖341），在畫架旁的費隆正全神貫注地投入（圖342）。讀者可以從這些插圖中看出，畫家是如何用他的深褐色粉筆作明暗度的表現和為人物塑形，使得作品已有了初步的雛形。

圖343. 此為第四階段結束後畫中裸體所呈現出來的樣子。費隆用白色粉筆為身體的一些部份及背景的那塊布打光。

39

341

40

342

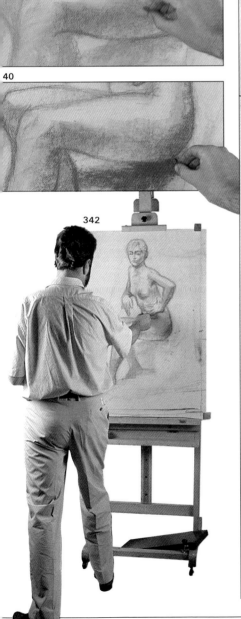

343

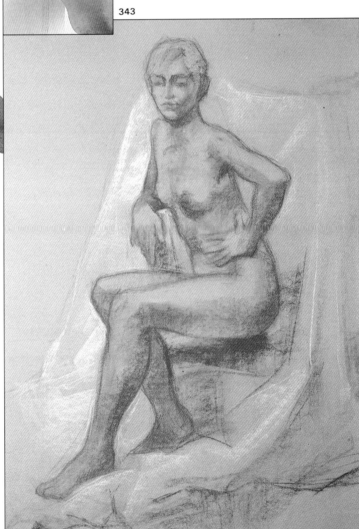

步驟五：最後潤飾

費隆在此階段的一開始為模特兒的光亮與陰暗處打光。臉部用粉紅色粉筆（如圖344），大腿用淺那不勒斯黃（如圖345）。在某些陰暗地帶，則是輕輕地用炭筆抹上線條並快速地擦拭（如圖346）；膝蓋部分用的是一些白色粉筆的色調（圖347），然後再用淺黃色為頭髮打亮（圖348）。另外，藍色對陰影部分很具效果，正如鉛筆狀深赭紅色粉筆對手部輪廓的描繪一般（如圖349和350）。最後他為作品的某些部分塗上淺藍、淺綠、藍紫、紅色及洋紅色。

圖351即為最後的結果，其為素描藝術之表現可能性的一則範例。

344

345

346

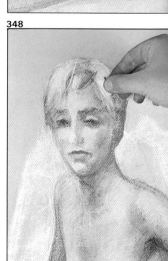

347

348

圖344至350. 費隆現在針對作品整體下手，每個地方都描繪、上色、用白色打亮、打光、作中間色、漸層、加強色調。他不只用赭紅色及深褐色作為基色，為作品架構及塑形，而且還運用了粉紅色系列。另外也使用淺那不勒斯黃、綠色、藍紫、洋紅，甚至炭筆來為作品上色。他充滿熱情地畫著，「從頭到尾」，每個細節都注意到，真正是為著整幅作品的呈現而畫。

349

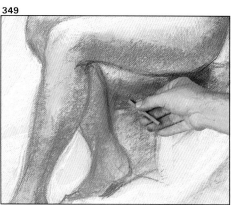

350

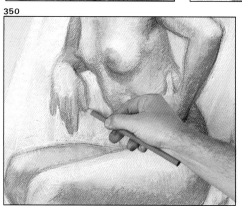

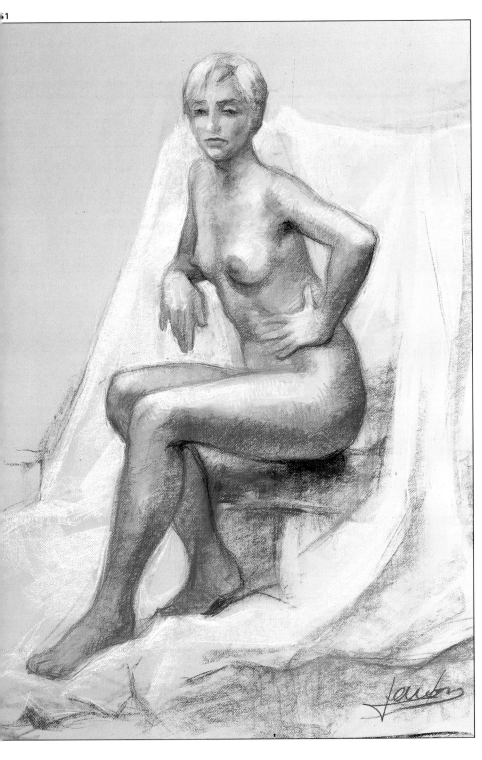

圖351. 結構完美的完成圖。費隆運用了一種閒散、無拘無束的風格，同時也避免最後過分的修飾。他所使用的色彩和畫紙呈現了精緻和諧之感，同時沒有用柔和的色鉛筆來誇張強調打光的效果，卻也使背景的那塊布留下了這樣的感覺；他將焦點放在模特兒身上。此示範作品為本書所提供的素描藝術及技法留下了完美的句點。

銘謝

本書作者感謝幾位畫家的鼎力相助：文森‧巴斯塔、米奎爾‧費隆、法蘭契斯科‧克雷斯波，以及德西杜爾(Teixidor)自其美術用品社裡所提供的畫具與材料。

邀請國內創作者共同編著
學習藝術創作的入門好書

三民美術普及本系列

（適合各種程度）

水彩畫　黃進龍／編著
版　畫　李延祥／編著
素　描　楊賢傑／編著
油　畫　馮承芝、莊元薰／編著
國　畫　林仁傑、江正吉、侯清池／編著

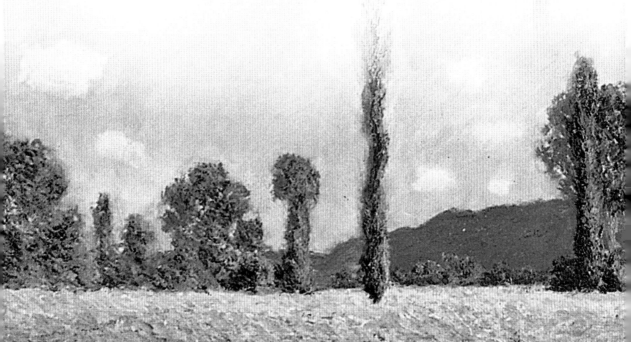

彩繪人生，為生命留下繽紛記憶！

拿起畫筆，創作一點都不難！

—— 普羅藝術叢書

畫藝百科系列・畫藝大全系列

讓您輕鬆揮灑，恣意寫生！

畫藝百科系列（入門篇）

油　畫	風景畫	人體解剖	畫花世界
噴　畫	粉彩畫	繪畫色彩學	如何畫素描
人體畫	海景畫	色鉛筆	繪畫入門
水彩畫	動物畫	建築之美	光與影的祕密
肖像畫	靜物畫	創意水彩	名畫臨摹

畫 藝 大 全 系 列

肖像畫	噴　畫	肖像畫
粉彩畫	構　圖	粉彩畫
風景畫	人體畫	風景畫
	水彩	

全系列精裝彩印，內容實用生動

翻譯名家精譯，專業畫家校訂

是國內最佳的藝術創作指南

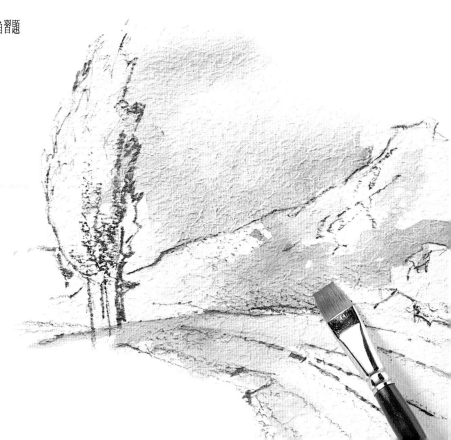

榮　獲

行政院新聞局第四屆人文類「小太陽獎」

文建會「好書大家讀」年度最佳少年兒童讀物暨優良好書推薦

兒童文學叢書・藝術家系列（第一輯）（第二輯）

讓您的孩子貼近藝術大師的創作心靈

名作家簡宛女士主編，全系列精裝彩印
收錄大師重要代表作，圖說深入解析作品特色
是孩子最佳的藝術啟蒙讀物
亦可作為畫冊收藏

國家圖書館出版品預行編目資料

如何畫素描／Parramón's Editorial Team著；林佳靜
　　譯. －－初版二刷. －－臺北市；三民，民91
　　面；　　公分.－－(畫藝百科)
　　譯自：Cómo Dibujar
　　ISBN 957－14－2597－4 (精裝)

　　1.繪畫

947　　　　　　　　　　　　　　　　86005390

ⓒ　如何畫素描

著作人　Parramón's Editorial Team
譯　者　林佳靜
校訂者　鄧成連
發行人　劉振強
著作財
產權人　三民書局股份有限公司
　　　　臺北市復興北路三八六號
發行所　三民書局股份有限公司
　　　　地址／臺北市復興北路三八六號
　　　　電話／二五〇〇六〇〇
　　　　郵撥／〇〇〇九九九八——五號
印刷所　三民書局股份有限公司
門市部　復北店／臺北市復興北路三八六號
　　　　重南店／臺北市重慶南路一段六十一號
初版一刷　中華民國八十六年九月
初版二刷　中華民國九十一年三月
編　號　S 94040
定　價　新臺幣貳佰伍拾元整
行政院新聞局登記證局版臺業字第〇二〇〇號

有著作權·不准侵害

ISBN　957-14-2597-4　　(精裝)

網路書店位址：http://www.sanmin.com.tw